U0146068

中国历代碑帖选字临本

第二辑

颜真卿麻姑仙坛记

江西美术出版社

一

**图书在版编目（CIP）数据**

颜真卿麻姑仙坛记 . 1 / 江西美术出版社编 . —— 南昌：江西美术出版社，2013.8

（中国历代碑帖选字临本）

ISBN 978-7-5480-2339-5

Ⅰ．①颜… Ⅱ．①江… Ⅲ．①楷书－碑帖－中国－唐代 Ⅳ．① J292.24

中国版本图书馆 CIP 数据核字 (2013) 第 183541 号

策　　划／傅廷煦　杨东胜

责任编辑／陈　军　陈　东

特约编辑／陈漫兮

美术编辑／程　芳　吴　雨　熊金玲

# 中国历代碑帖选字临本
# 颜真卿麻姑仙坛记　·一

本社编

出　　版／江西美术出版社

地　　址／南昌市子安路 66 号江美大厦

网　　址／www.jxfinearts.com

印　　刷／北京市雅迪彩色印刷有限公司

经　　销／全国新华书店总经销

开　　本／880×1230 毫米 1/24

字　　数／5 千字

印　　张／5

版　　次／2013 年 8 月第 1 版　第 1 次印刷

书　　号／ISBN 978-7-5480-2339-5

定　　价／38.00 元

**赣版权登字 -06-2013-409**

有

唐

撫

1

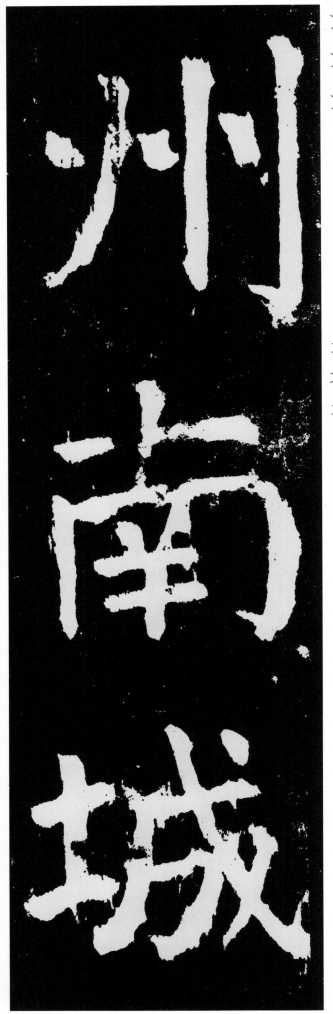

州南城

2

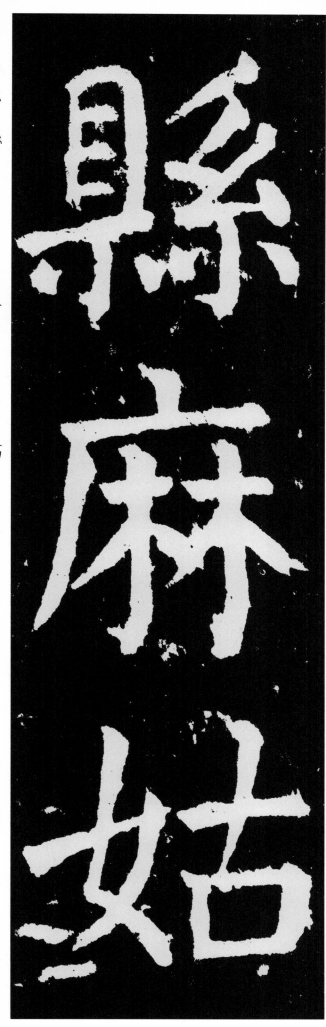

目 県 縣 縣

广 床 麻

ㄑ 女 姑

3

山 亻仙 扌壇

山

仙

壇

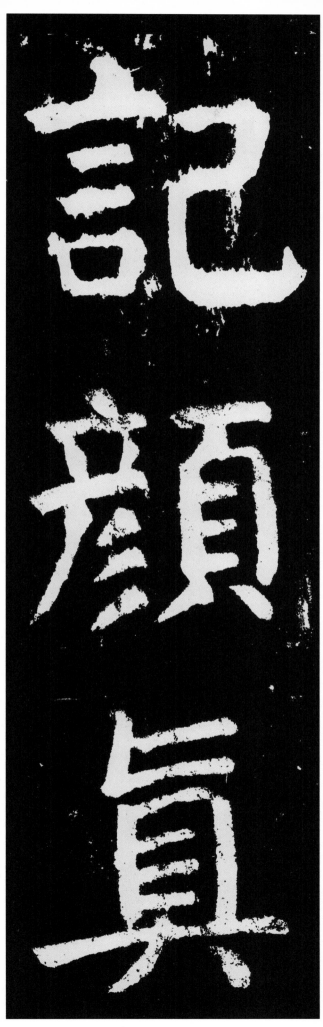

記顏真

卿撰弁

扌把 掻 撰

丷丷 兰 弁

6

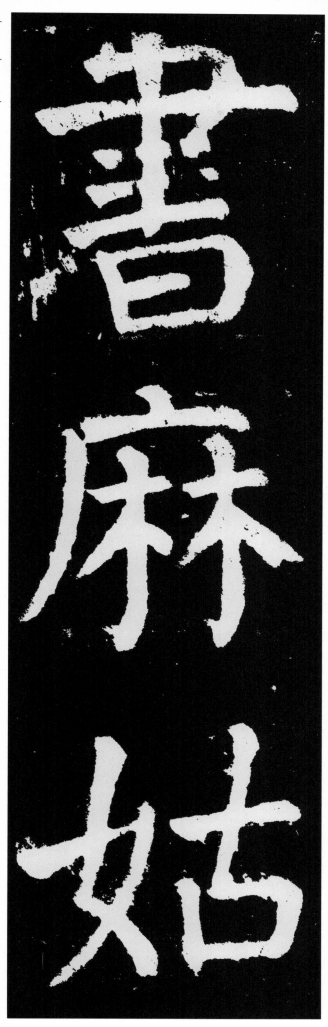

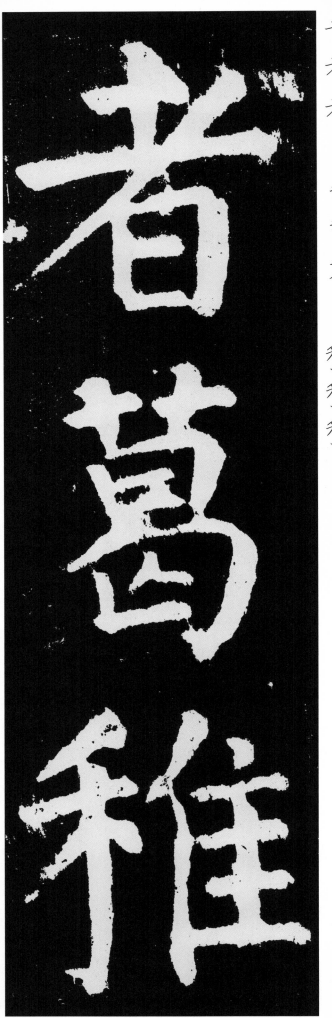

者葛稚

ノ川川

二禾神

イ仁仙

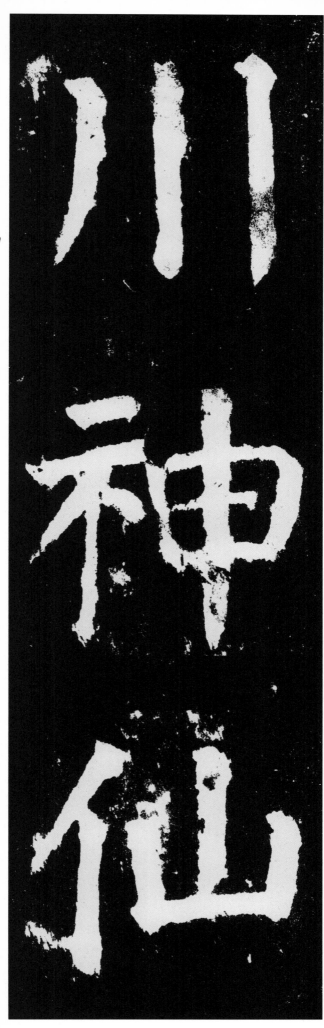

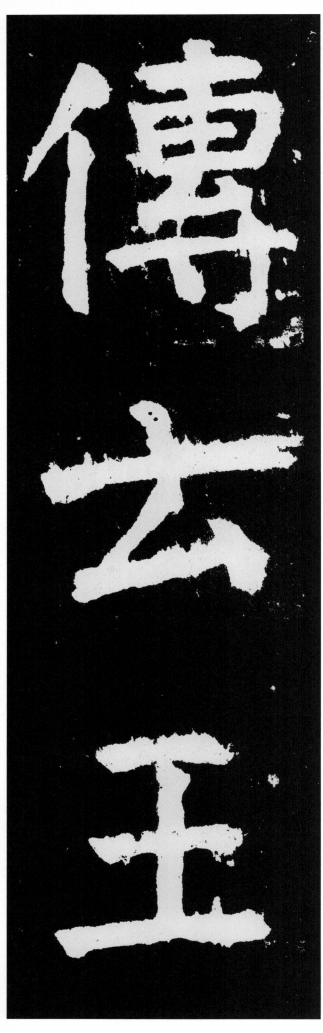

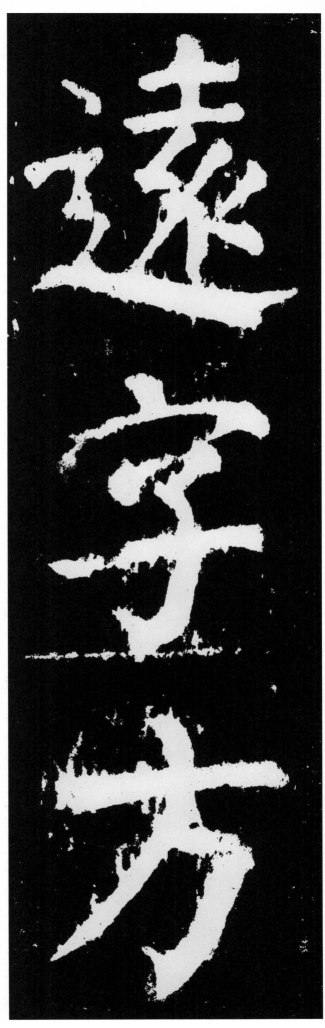

遠

土耂尣遠

宀宁字

亠亠方

11

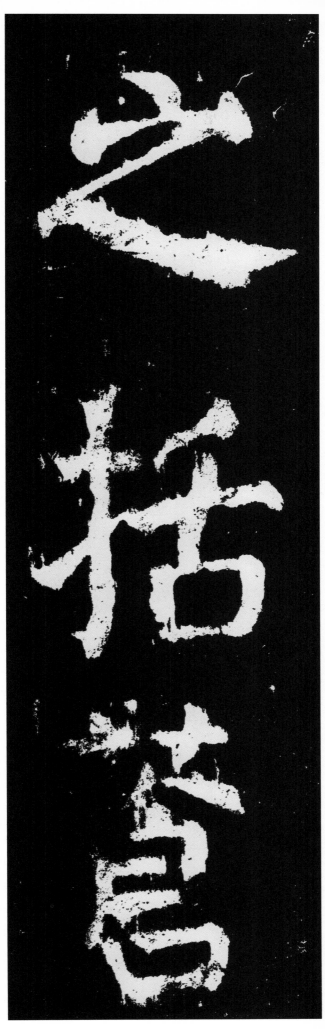

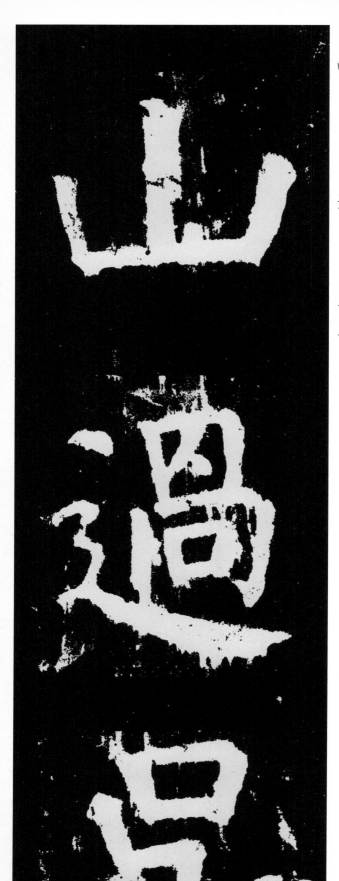

山　囗　口　一

過　昌　吕　山

吴　過　吴　囗

14

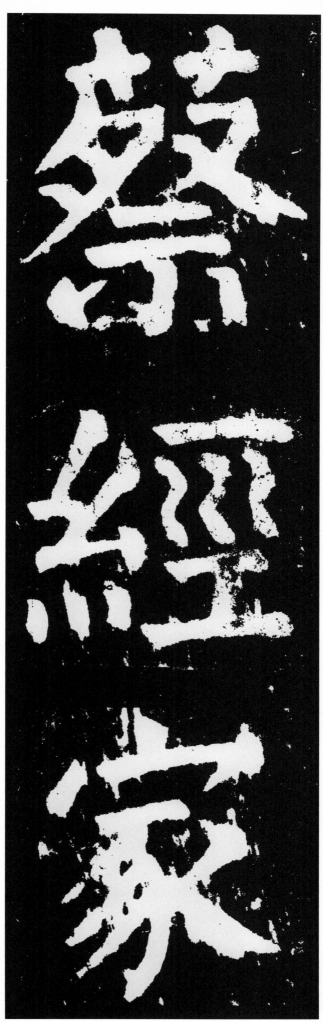

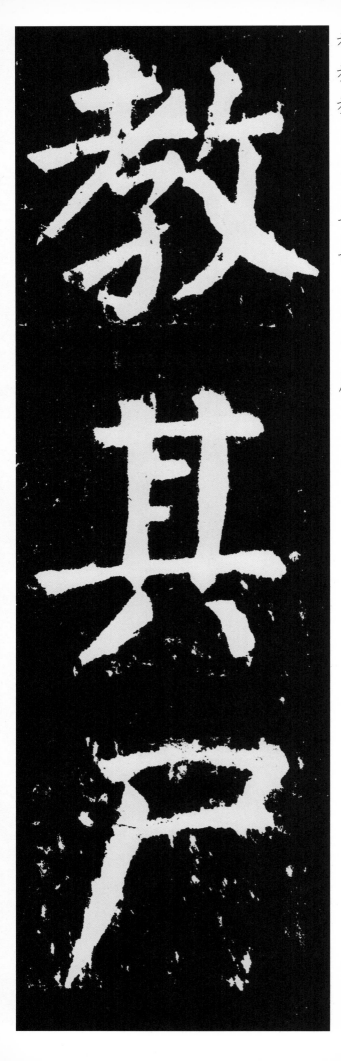

教其尸

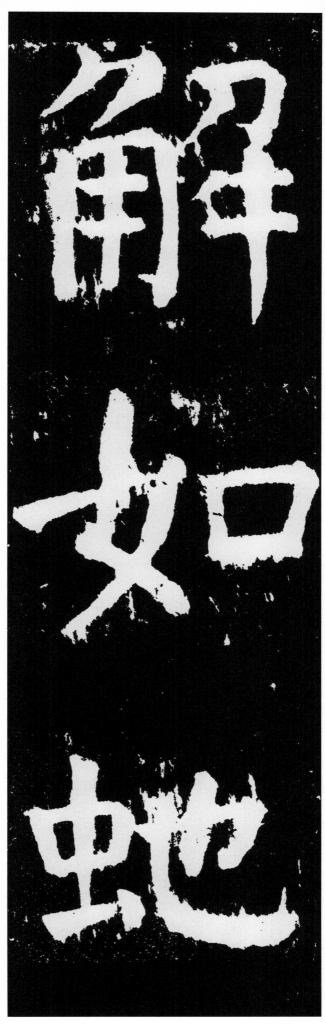

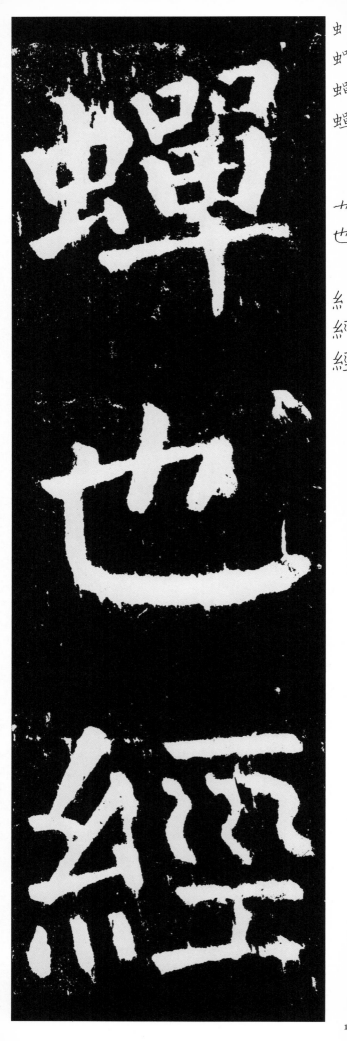

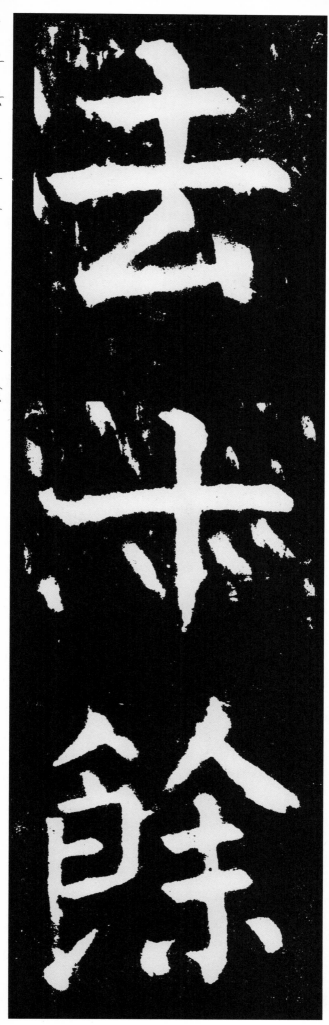

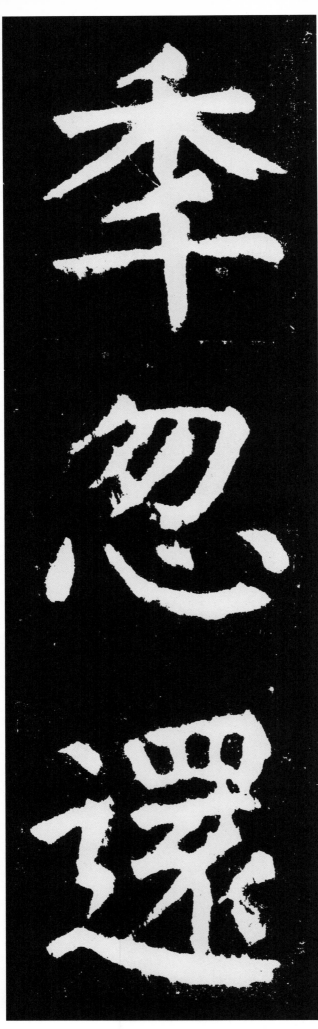

七月日

一七 丿刀月 一刀日

22

来過到

其
其
期

一
冂
日

宀
立
平

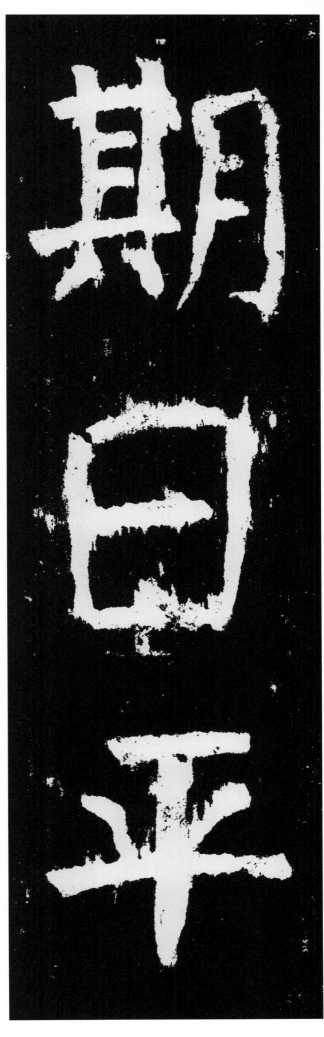

25

乘

羽

車

ff乘乘

习羽羽

口亘車

加
加
駕
駕

丁
五

立
育
龍

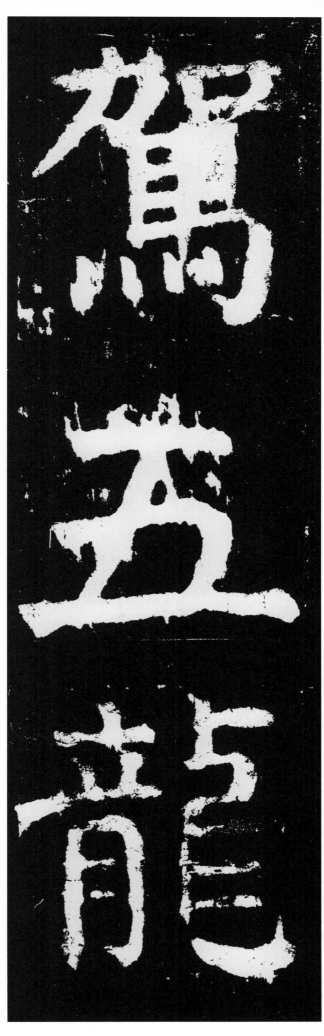

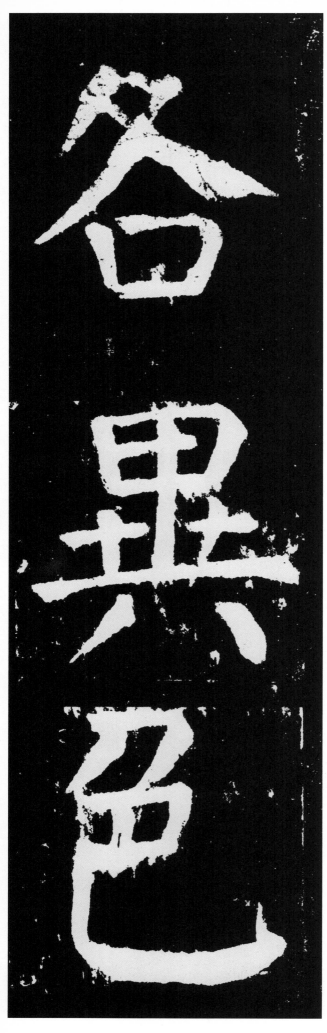

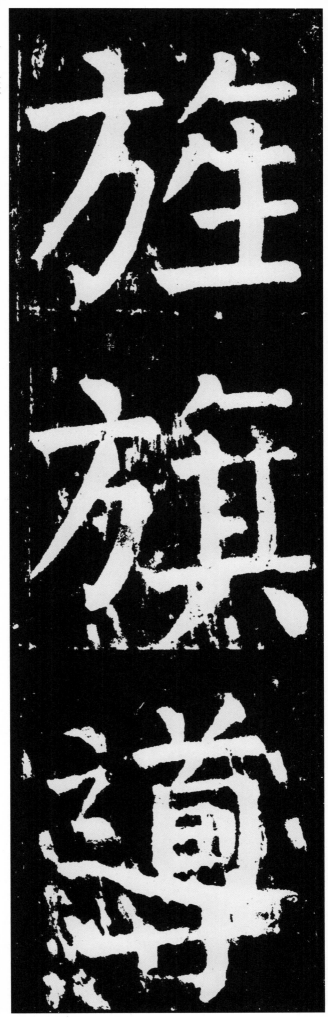

方 方 旌

方 旌 旗

斦 首 道 導

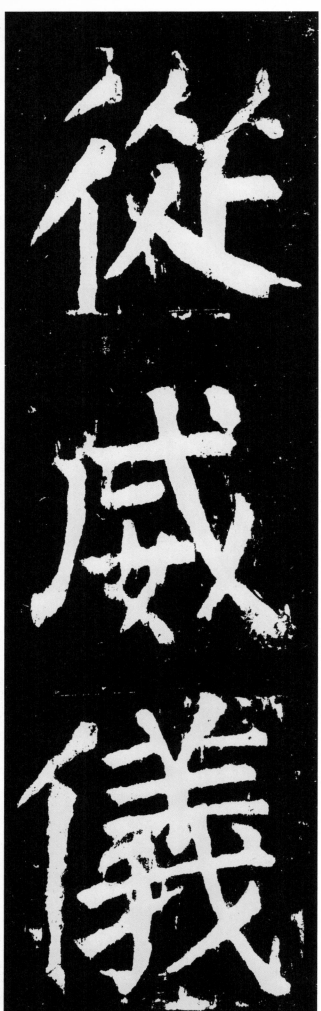

従戚儀

彳彷徉從

厂厈威

亻伴儀

30

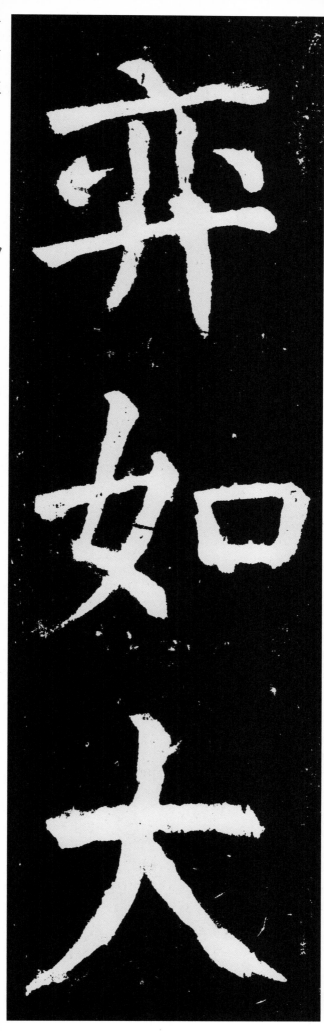

亦 亦

女 如

大

31

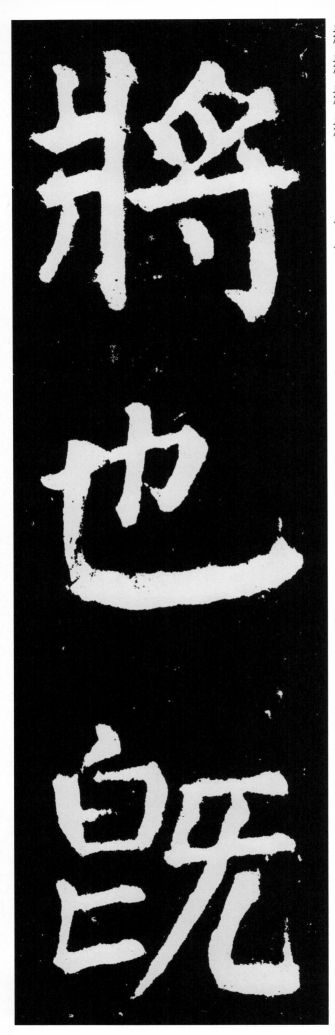

將 也

白 皂

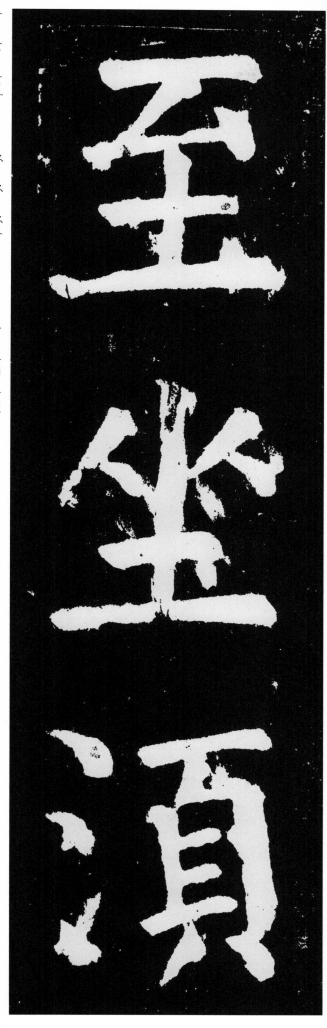

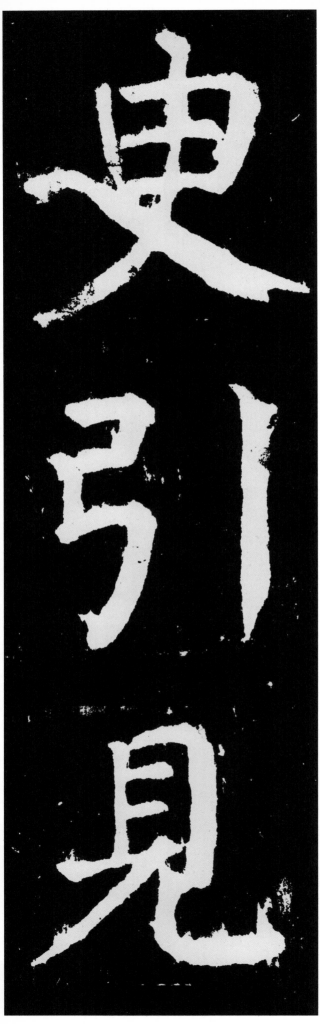

口 史 史

コ 引 引

刀 見 見

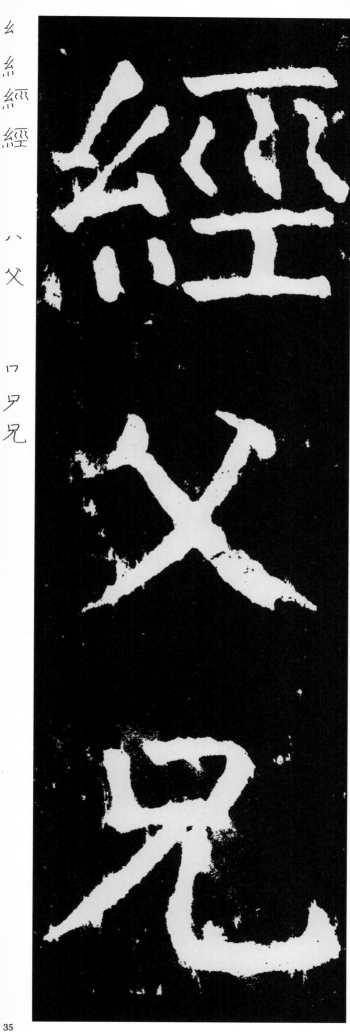

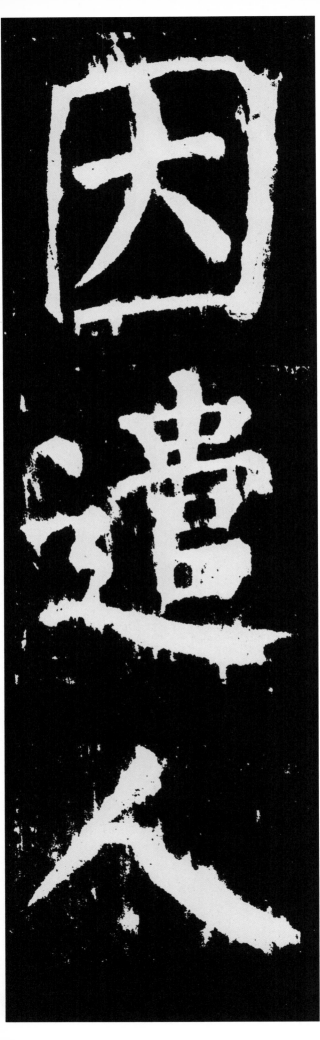

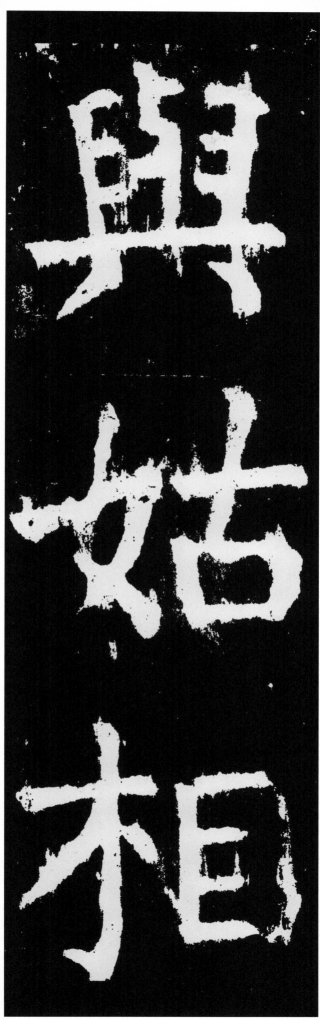

与 爿 與 與

乀 女 姑

十 扌 相

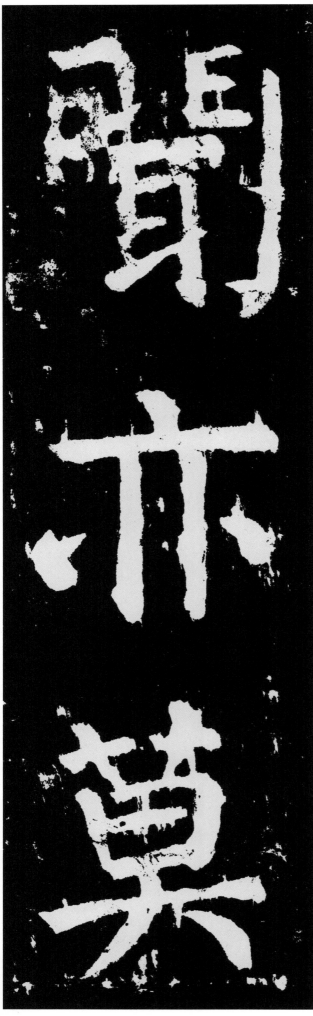

ノ 矢 知

广 床 麻

く 女 姑

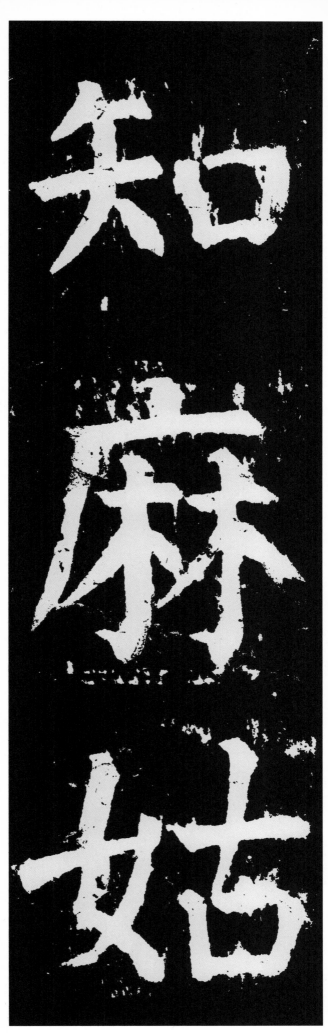

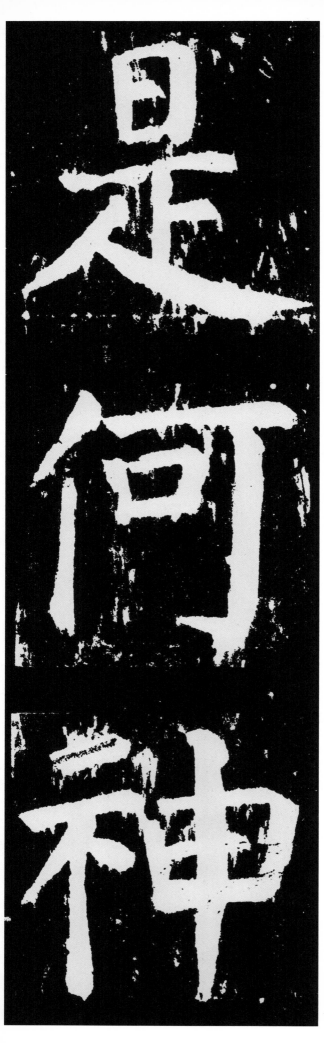

日旲是

亻彳何

二礻神

40

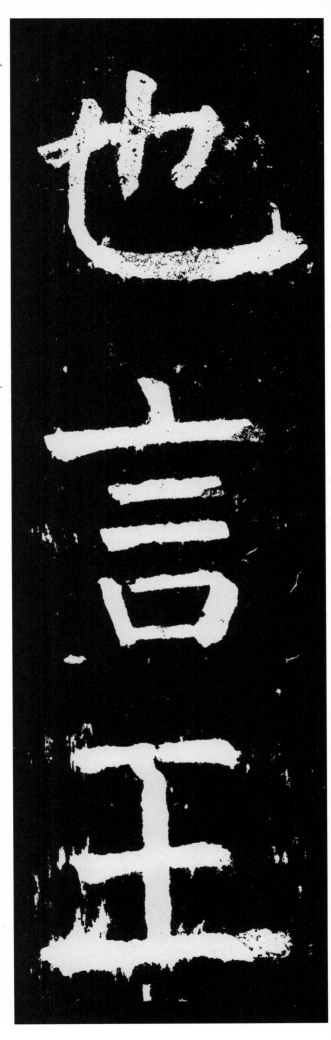

也

亠 言

二 王

41

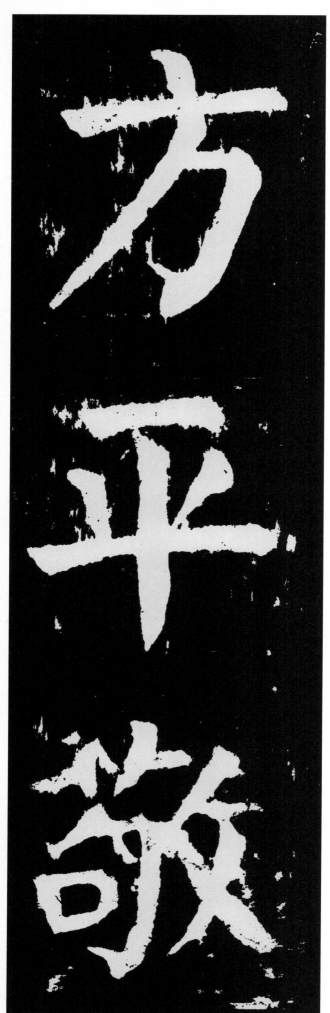

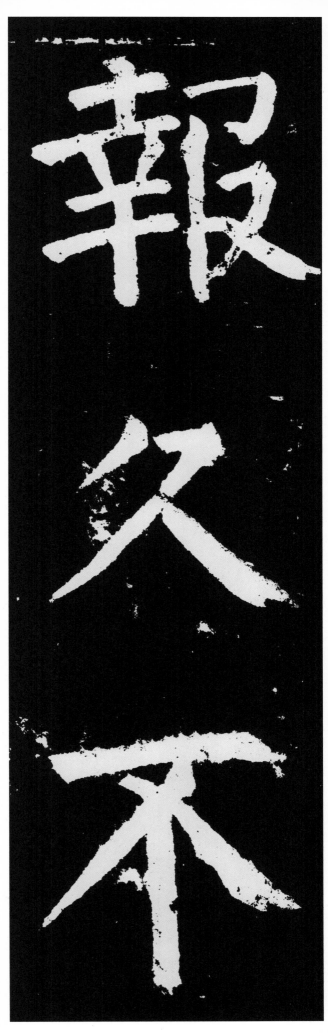

土 幸 報 報

丿 勺 久

一 不 不

43

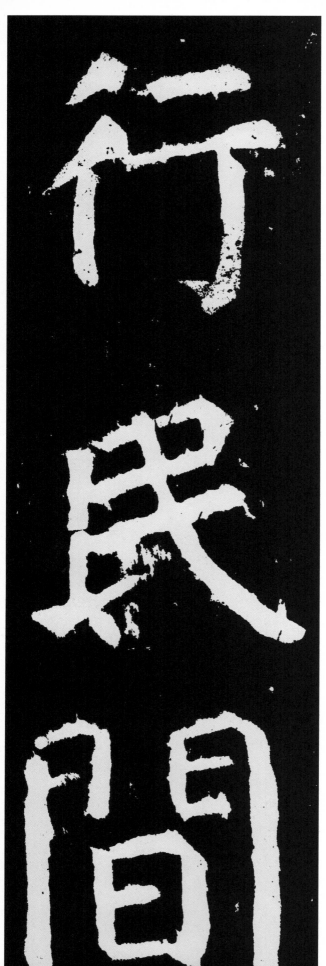

ノ彳行

コ巳民

尸門閒

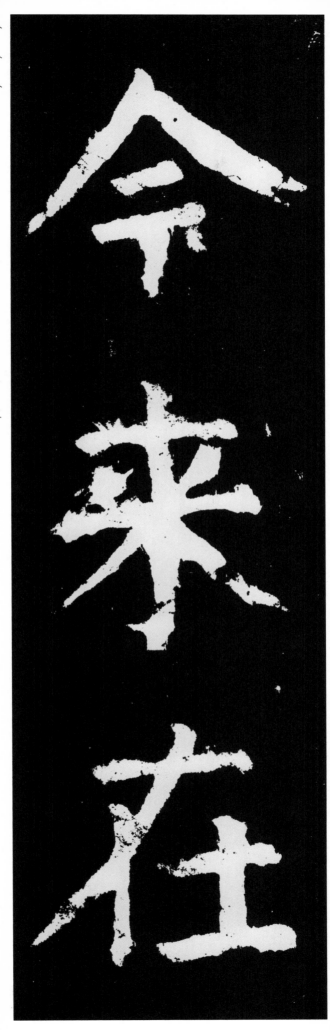

人 仐 仐

亠 羊 来

ナ 右 在

45

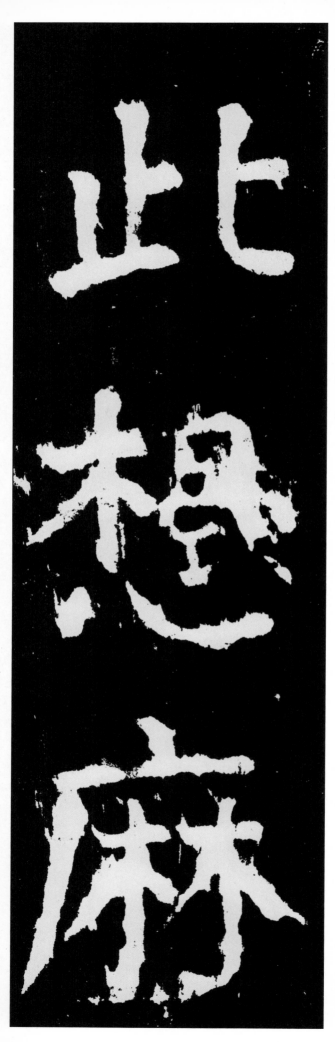

姑 女 く

能 肖 ム

軔 斬 車 斬

斬

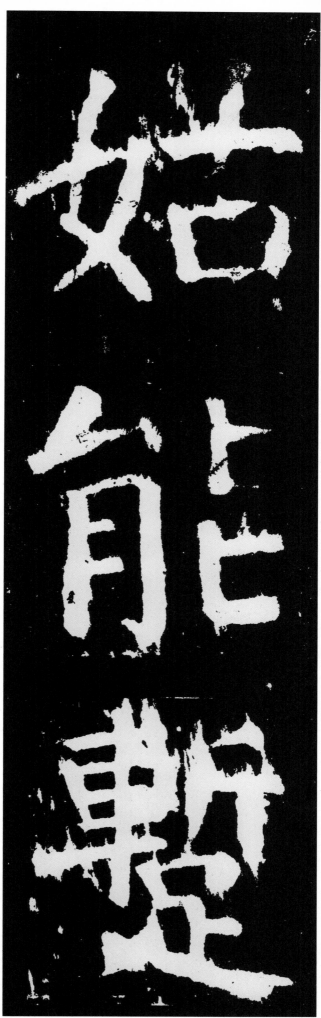

47

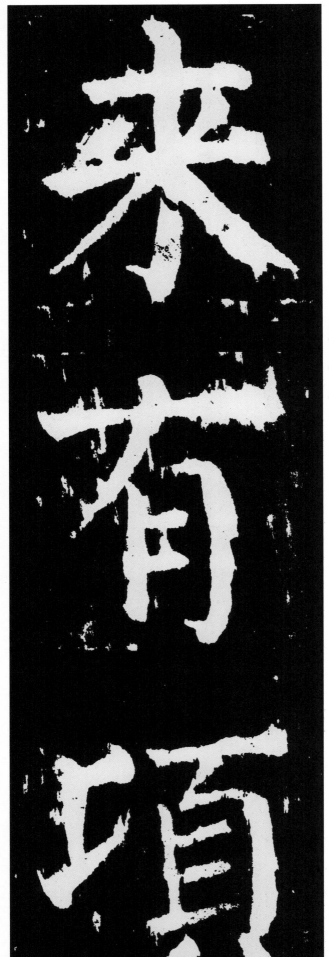

亻 信 信

亻 伯 伯

卩 門 聞

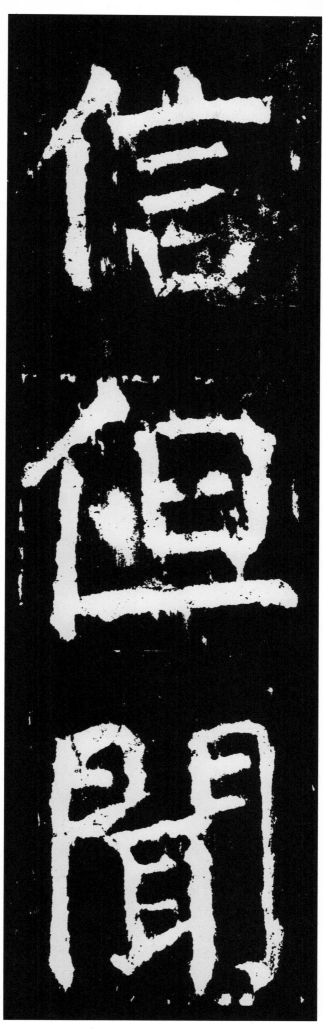

49

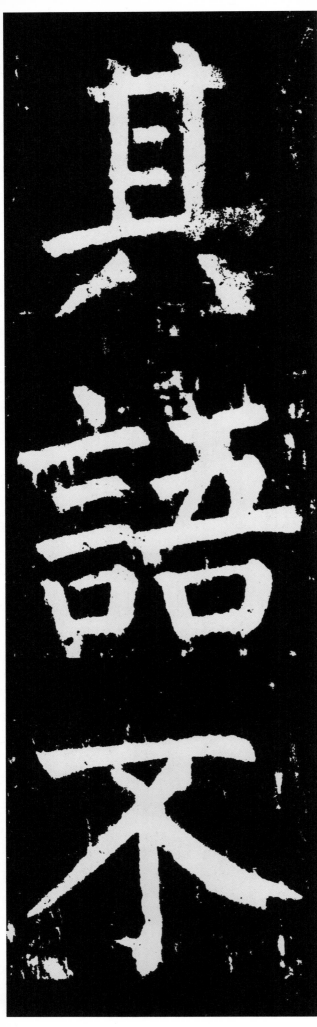

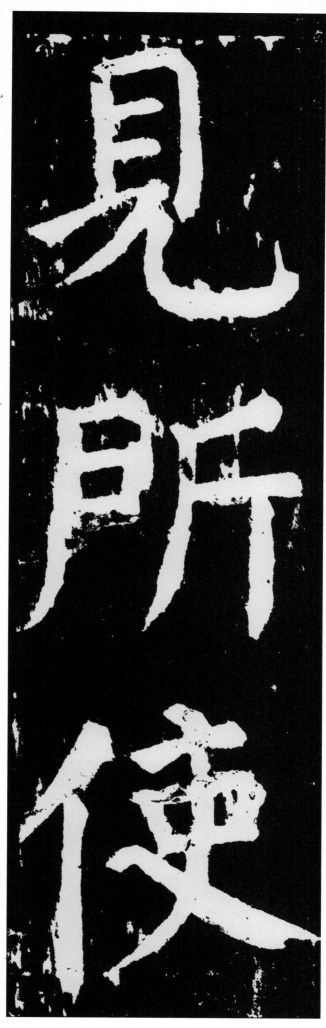

見所使

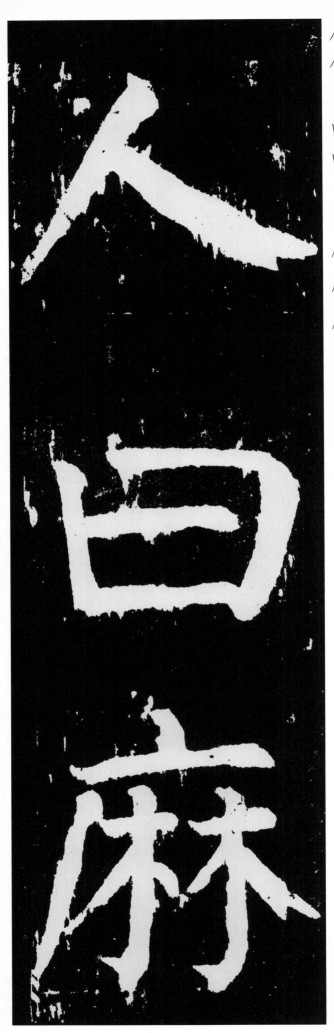

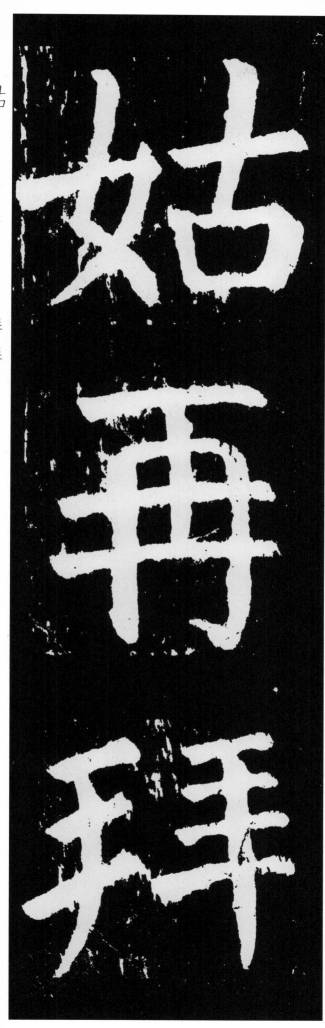

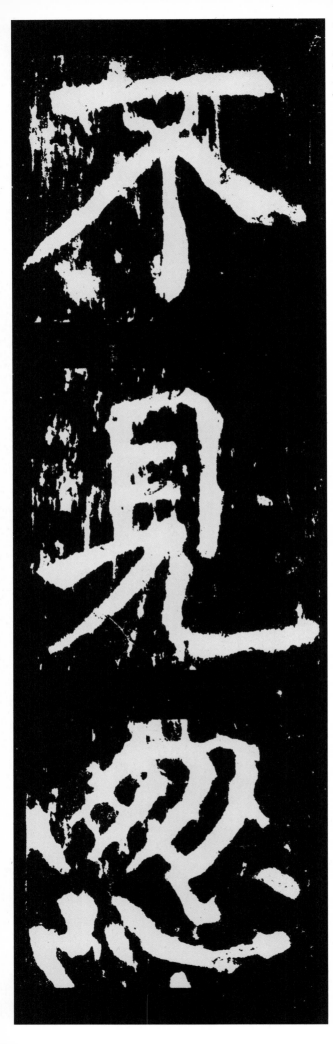

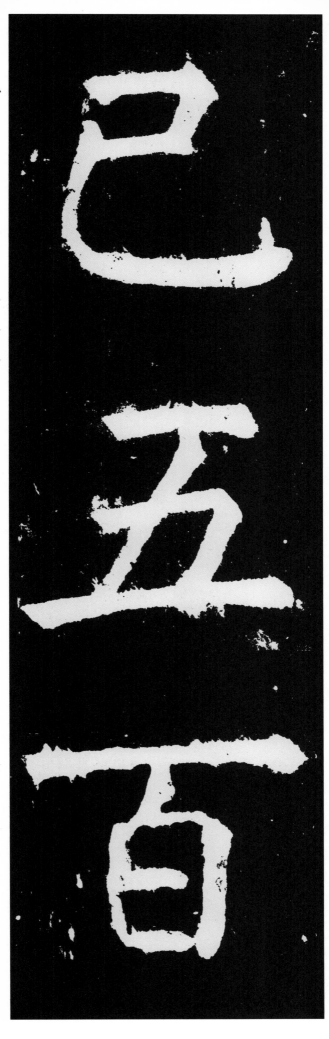

「ㄱㄴ 已

「万 五

「 百

已

五

百

55

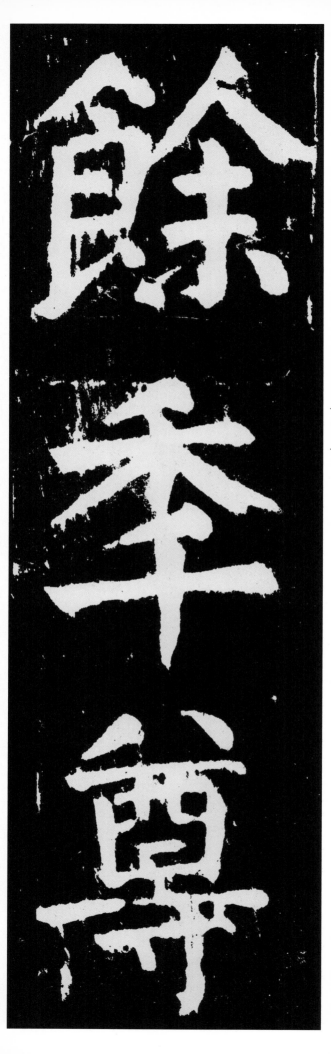

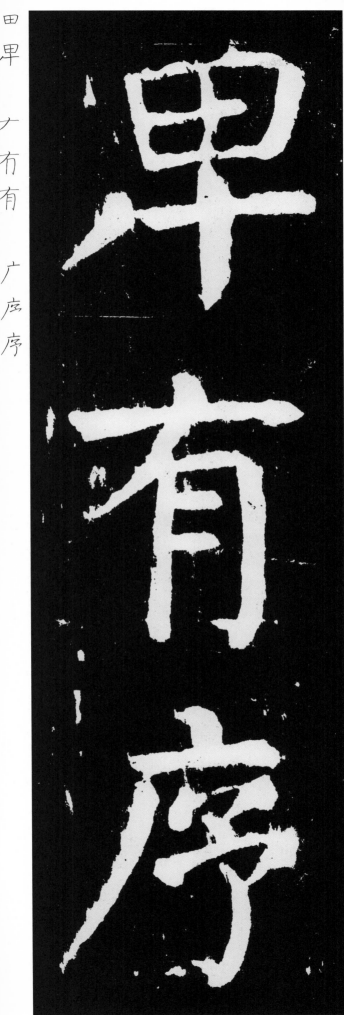

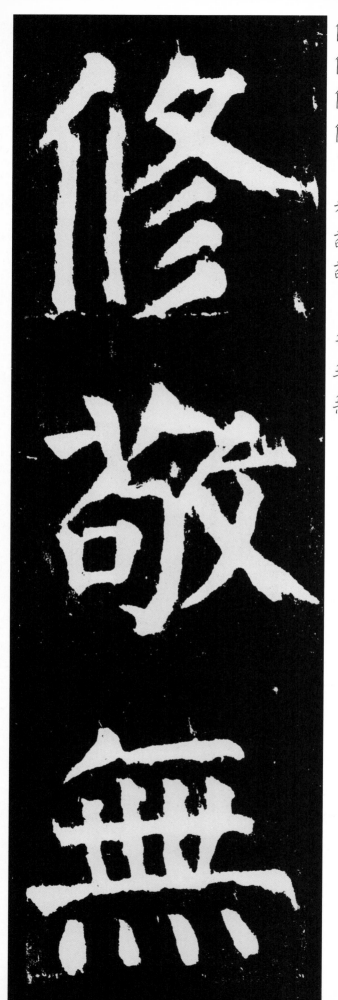

亻 亻攸 修

兮 苟 敬

無 無 無

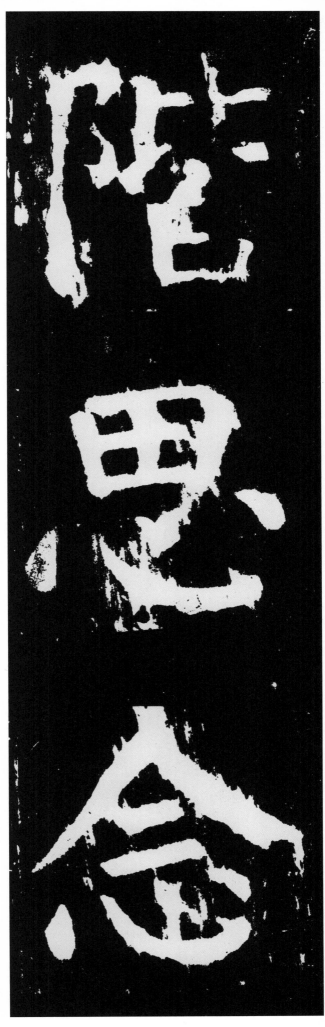

阝 阣 阞 階

田 思 思　人 念 念

59

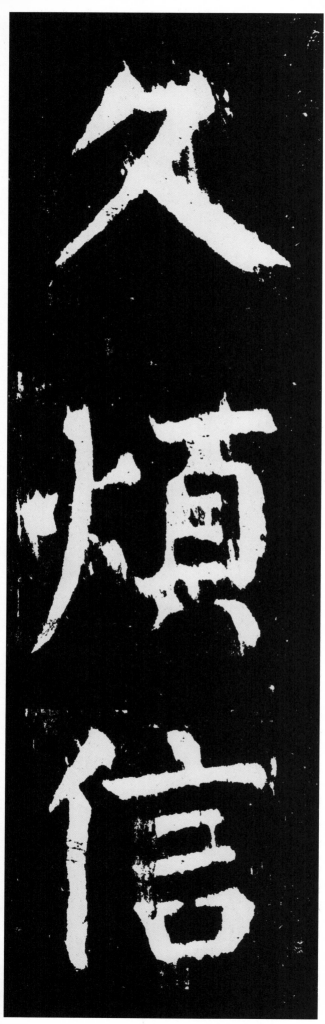

久 煩 信

了承
一山山
方真顛顱

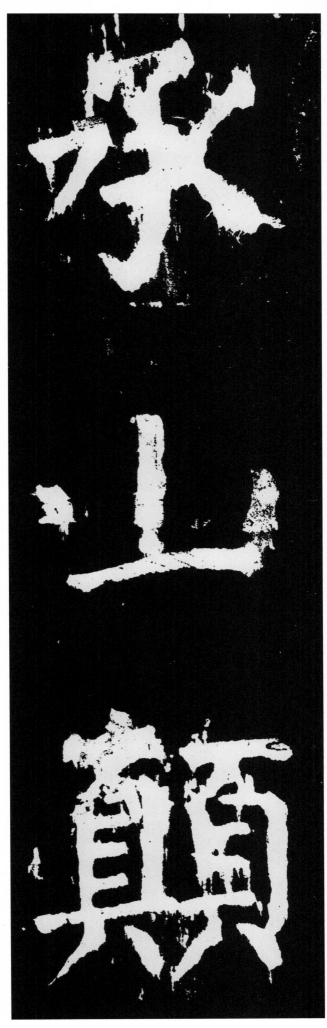

61

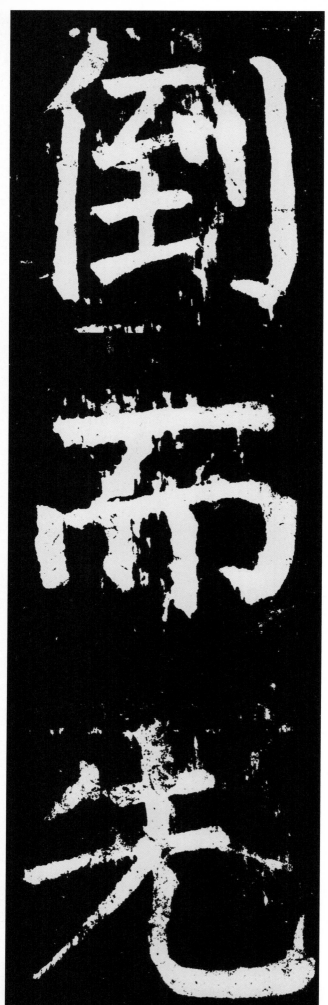

倒而先

亻仁倳倒

一丙而

艹牛先

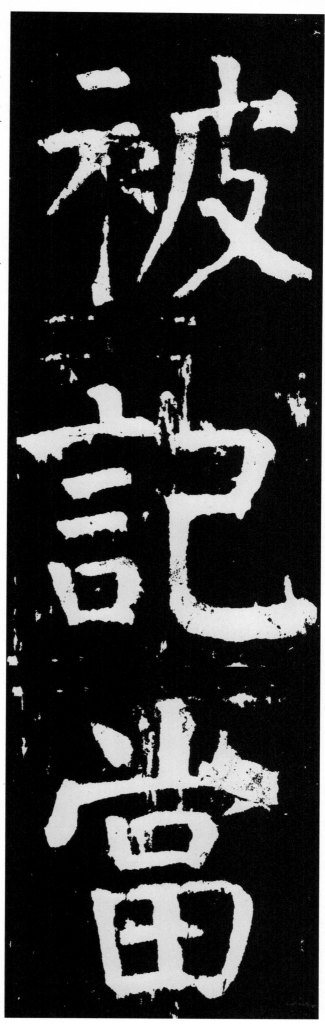

被 言 当
被 记 当
被 记

63

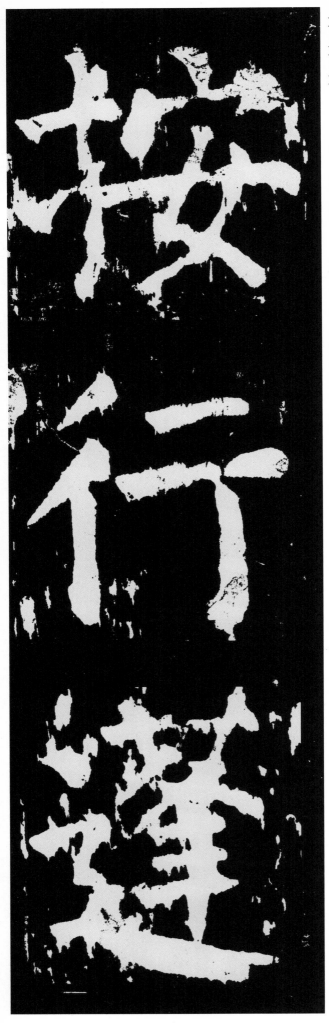

才 扩 按

彳 行 行

犮 莑 蓬

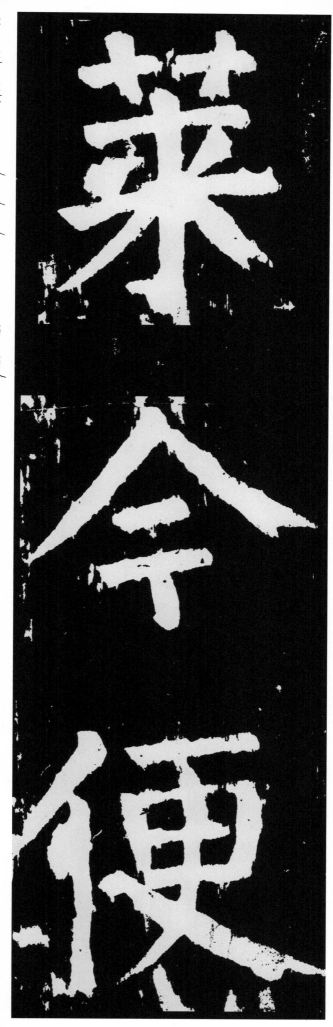

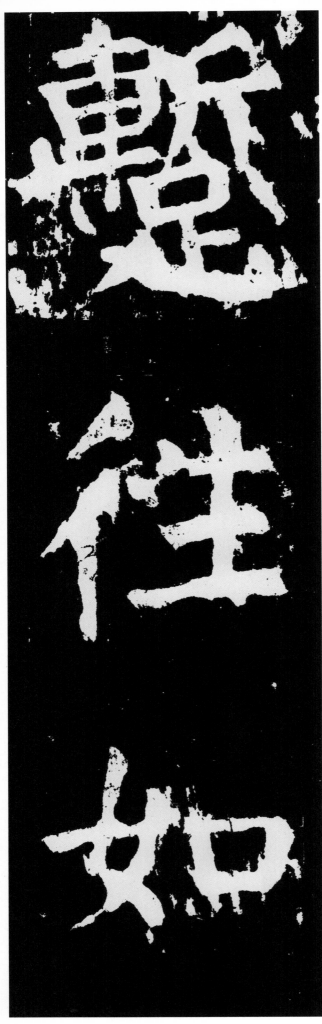

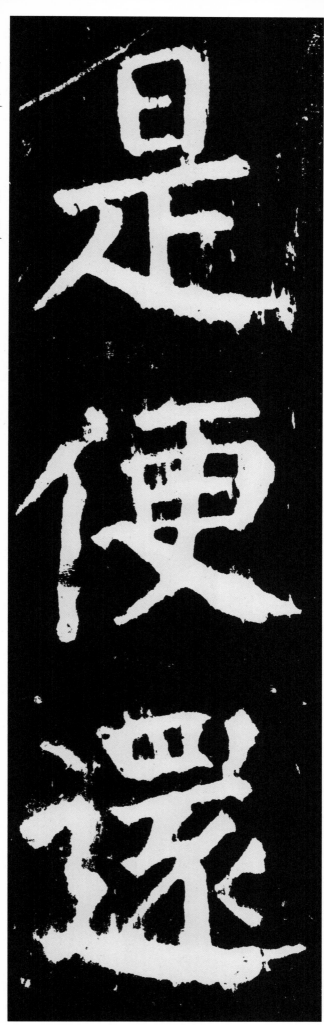

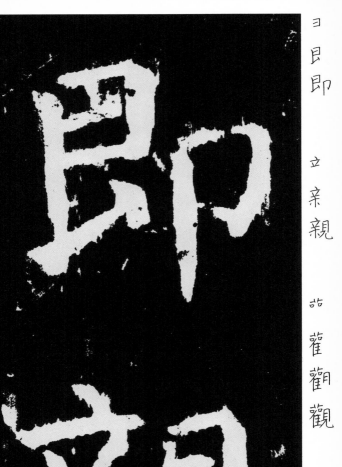

即

親

觀

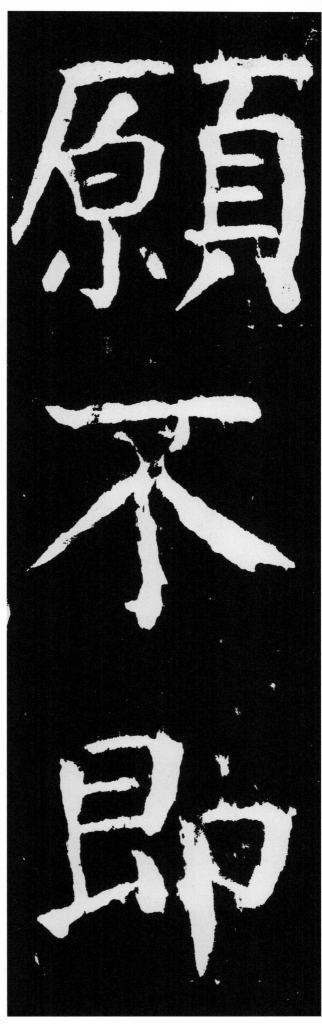

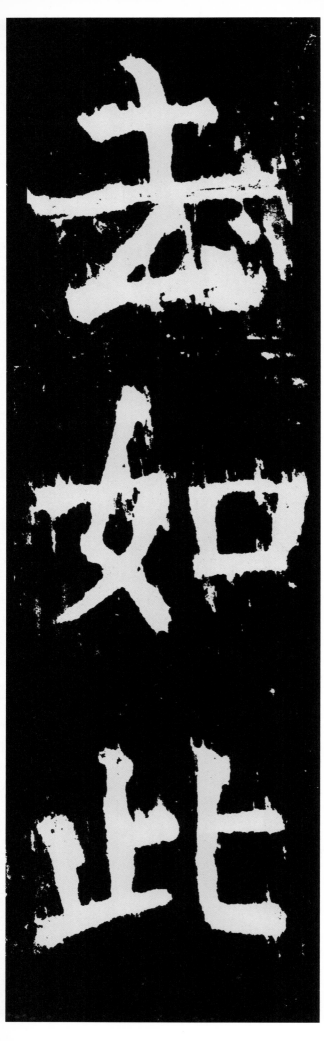

一 币 两

日 旰 時

尸 門 間

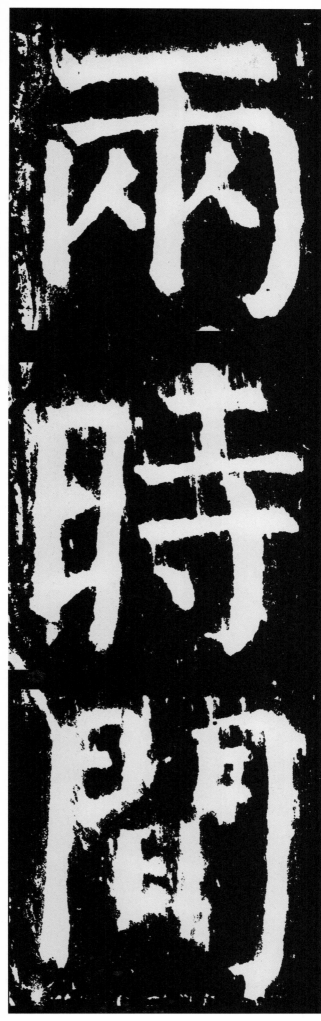

71

麻

来

時

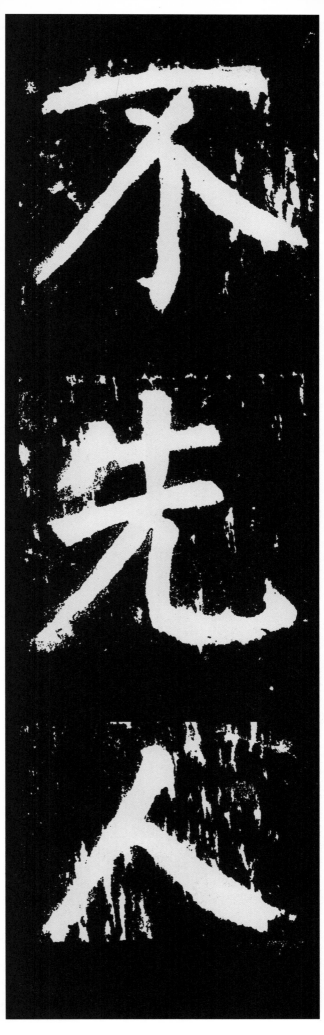

不 丅 丆 不

先 牛 牛

人 丿

73

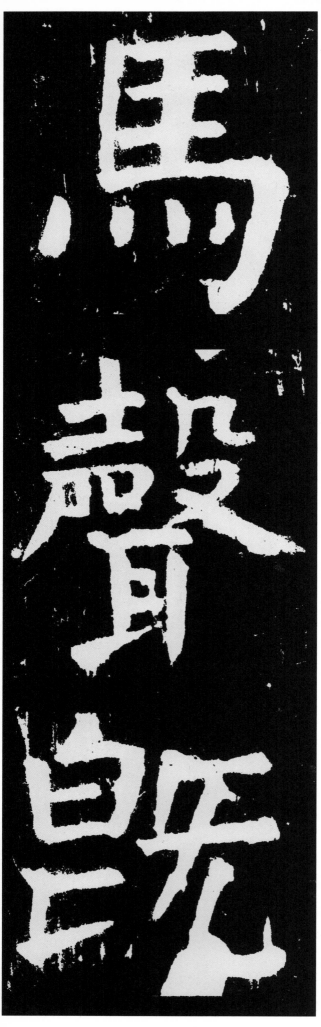

馬馬

声声殼聲

白皀皃

74

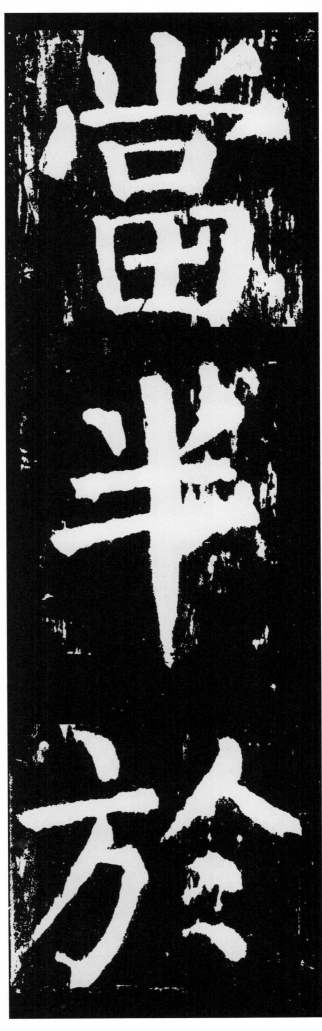

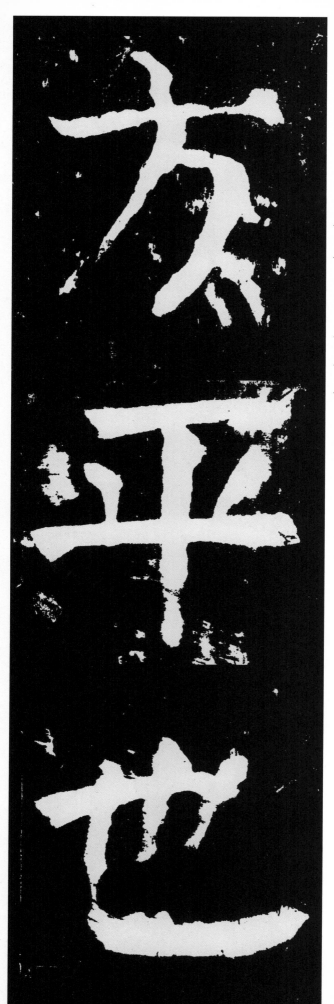

方 亠 亠 方

平 口 立 平

也 フ 也

广麻麻

ㄑ女姑

工 亓 至

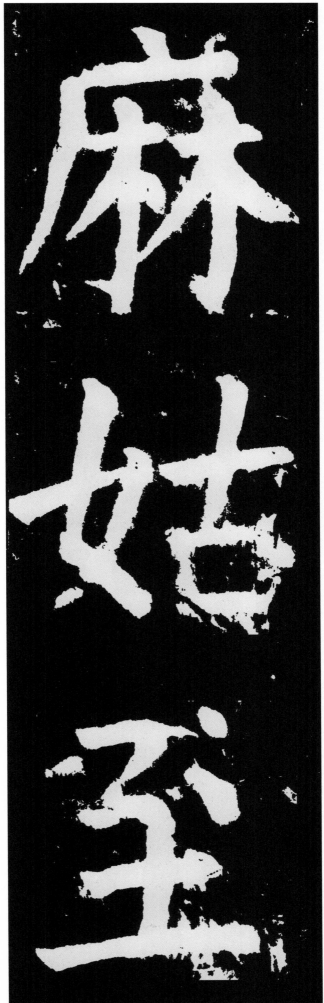

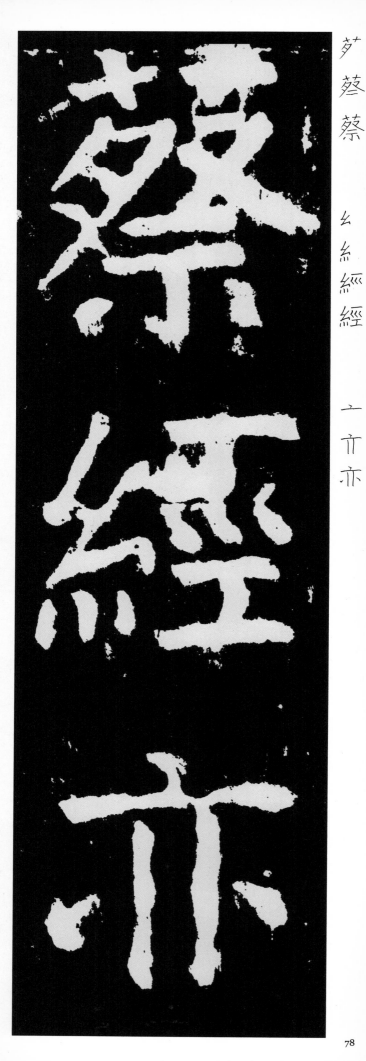

蔡經亦

艹 蔡 蔡

幺 糸 經 經

亠 亠 亦

78

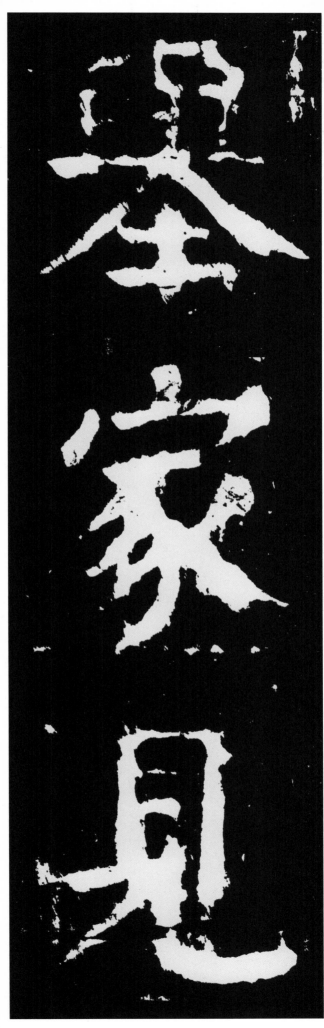

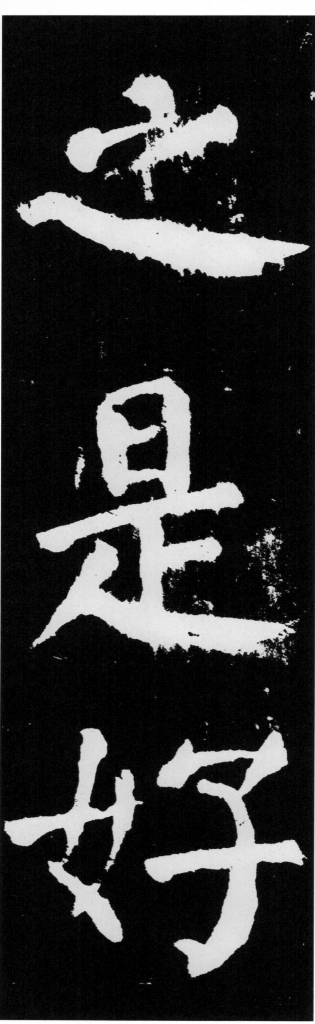

是好

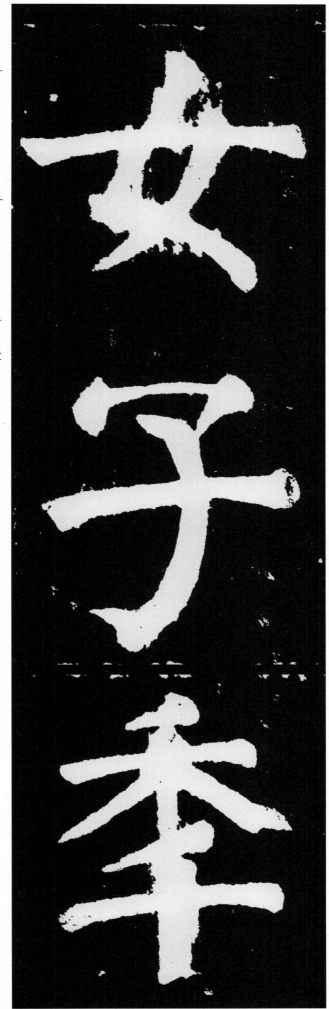

ㄑ 女 女

了 子

千 禾 季

81

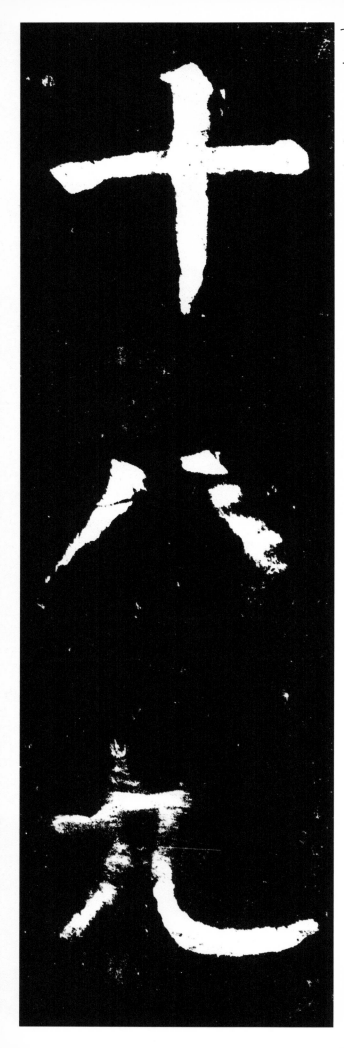

言 言 言 許

丁 丂 頂

口 中

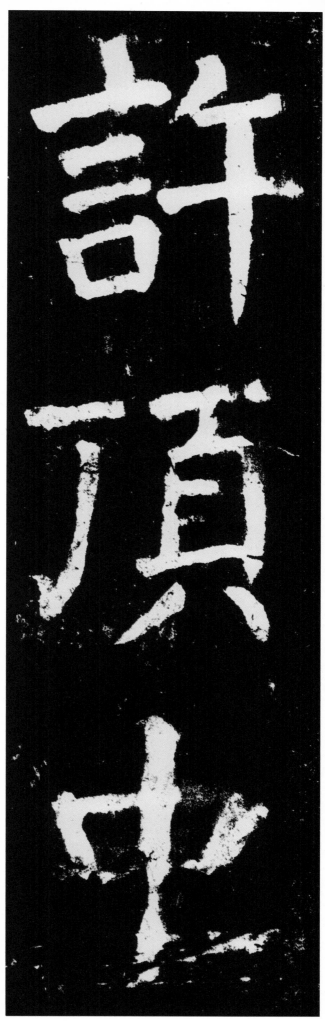

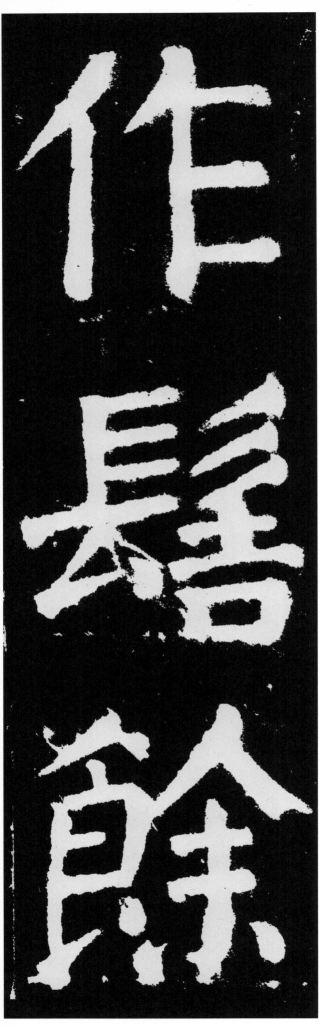

亻亻乍作

镸髟髳髦

飠飠餝餘

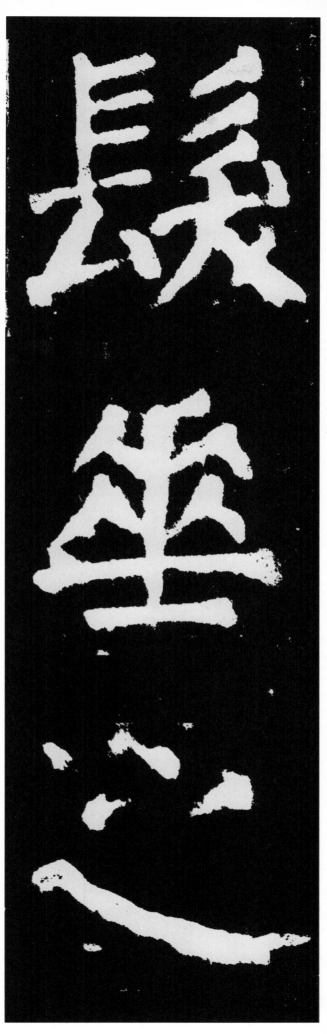

長 長 髟 髟

彡 丝 坴

小 之

85

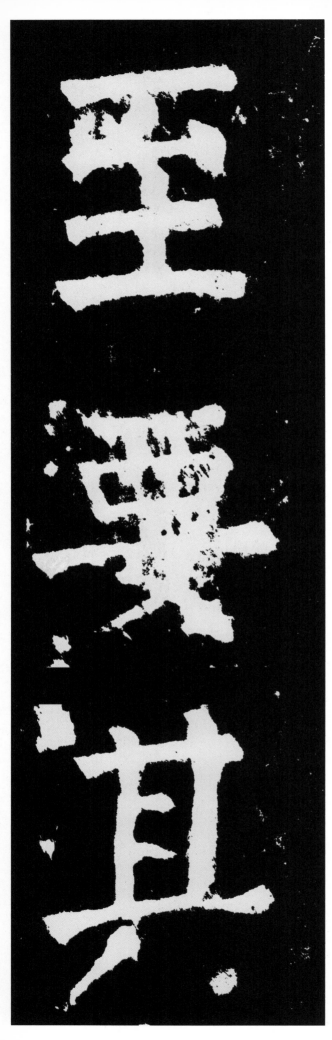

云云至

西要要

廿且其

亠才衣

ナ冇有

亠ナ文

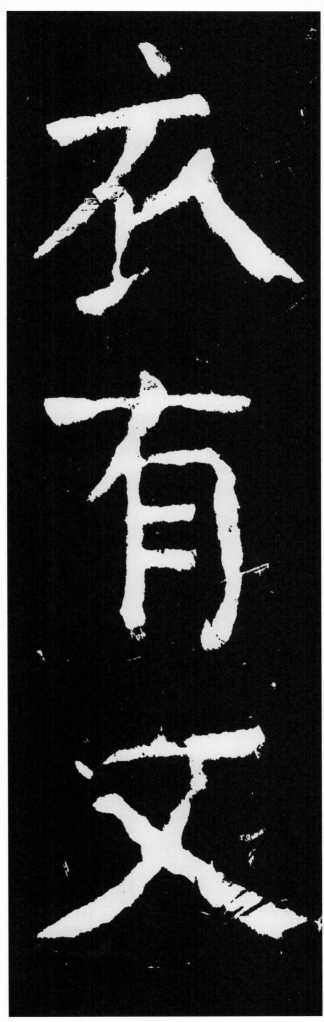

87

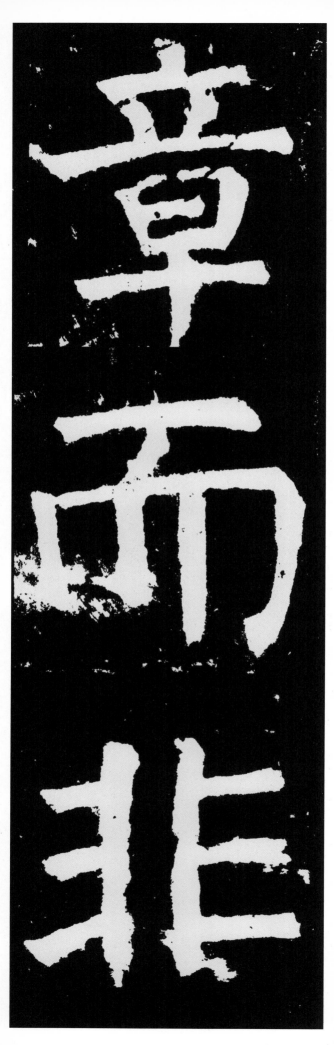

幺 糸 紵 綺

亻 ⺌ 尣

爫 釆 彩

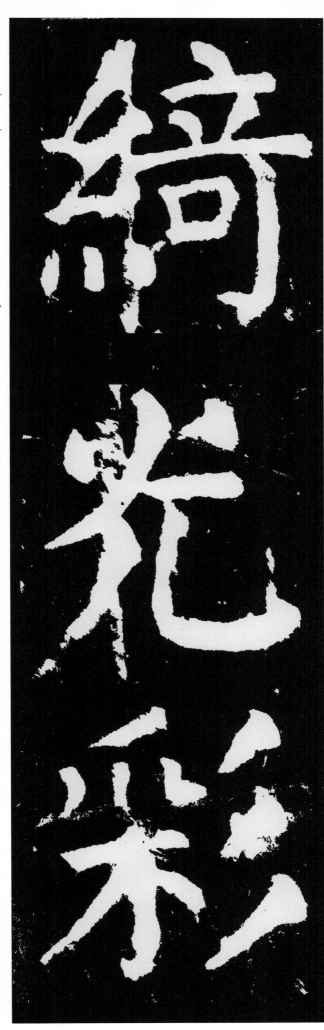

89

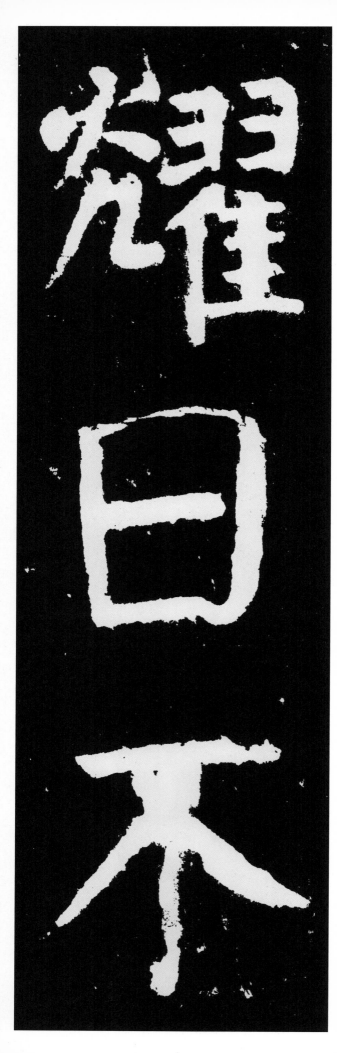

火 炛 熌 耀
口日
一不

90

丁可
クタ名
宀宀字

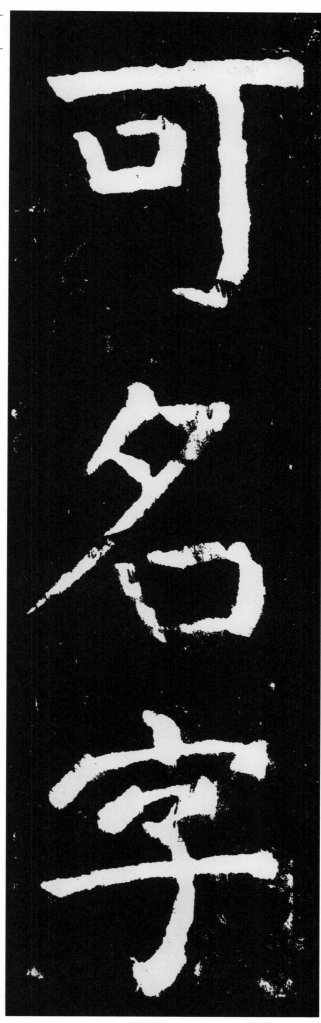

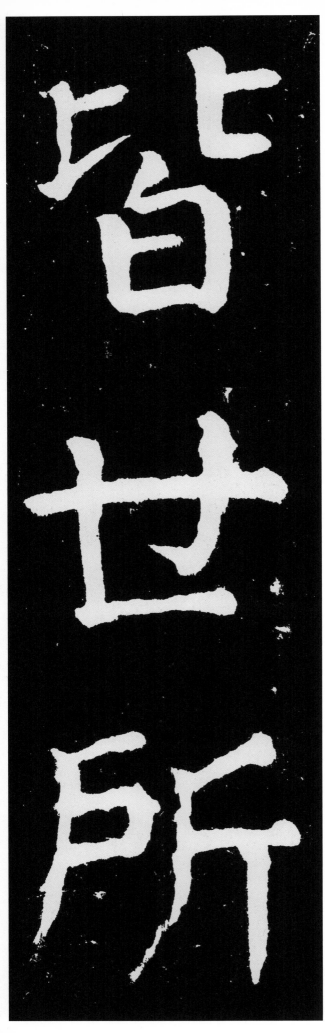

皆世所

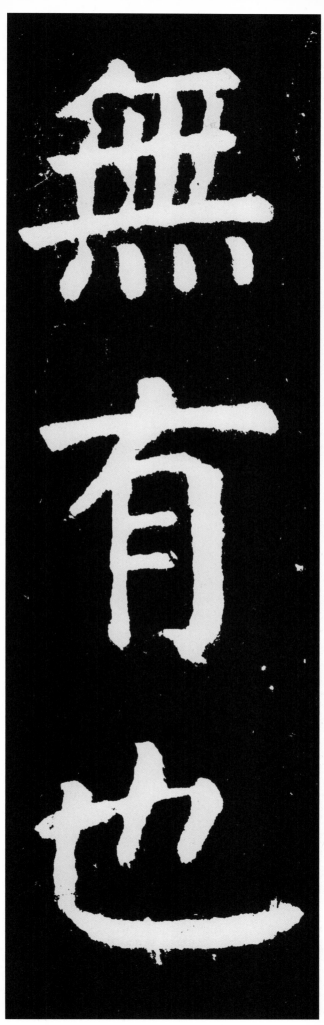

ヽ無無

ナ冇有

コカ也

93

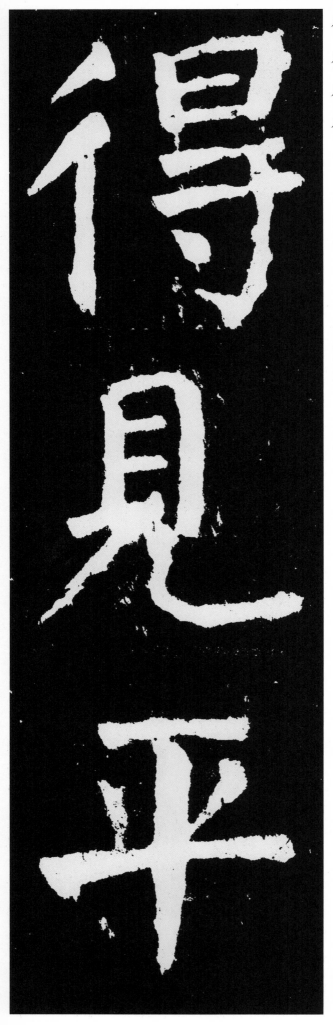

彳　彳　彳
　　　得
　　　　　　　　月　見
　　　　　　　　　　一　立　平

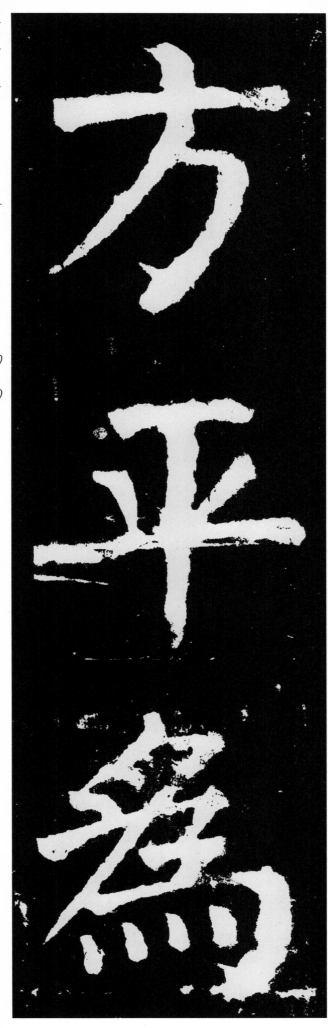

方

平

為

亠方方

亠平

夕夕為為

95

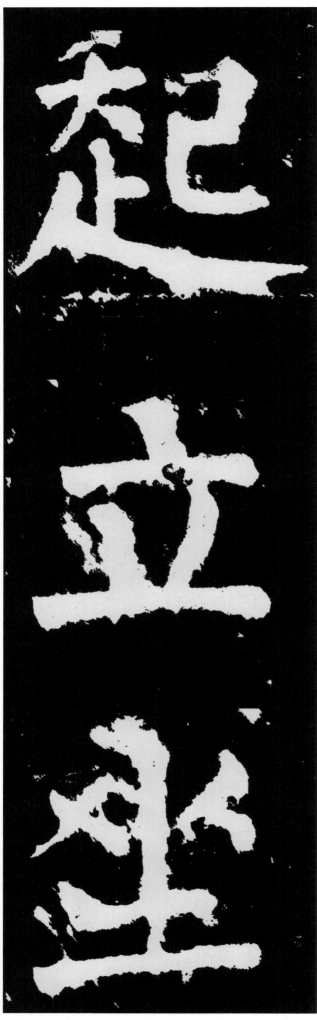

天 夭 走 起

亠 立 立

丷 半 坐

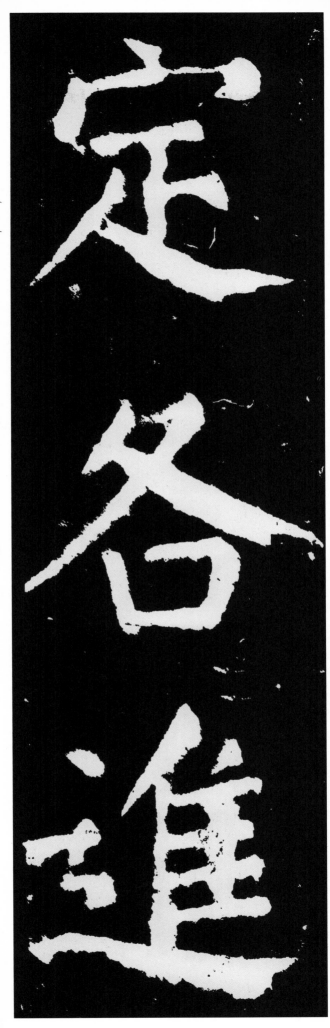

定
各
進

彳行行　广庐庱廚　人仐金

舟舡 般盤

二王玉

木朼杯

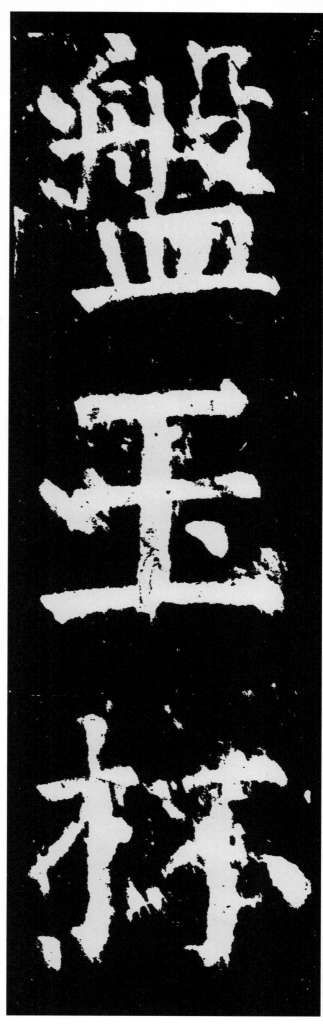

99

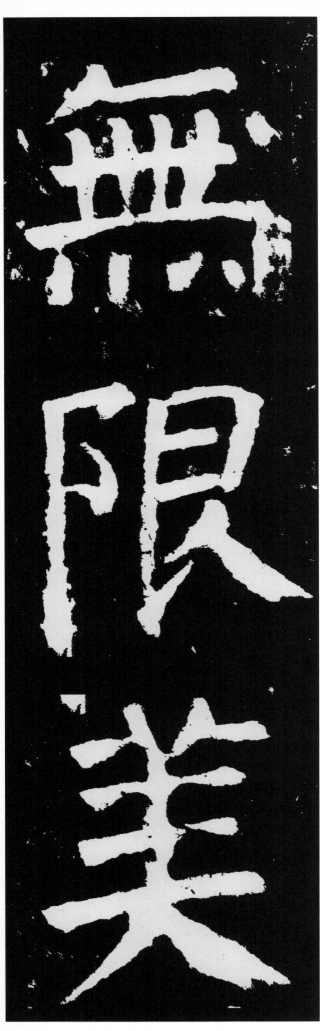

無限美

月 胖 膳 膳

夕 多 多

日 旱 是

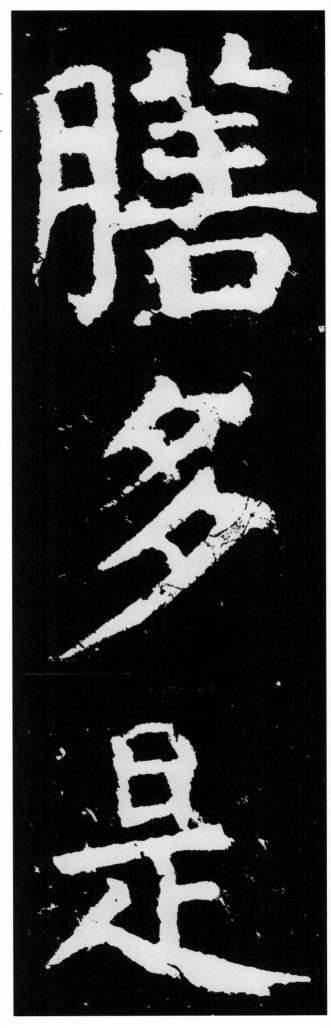

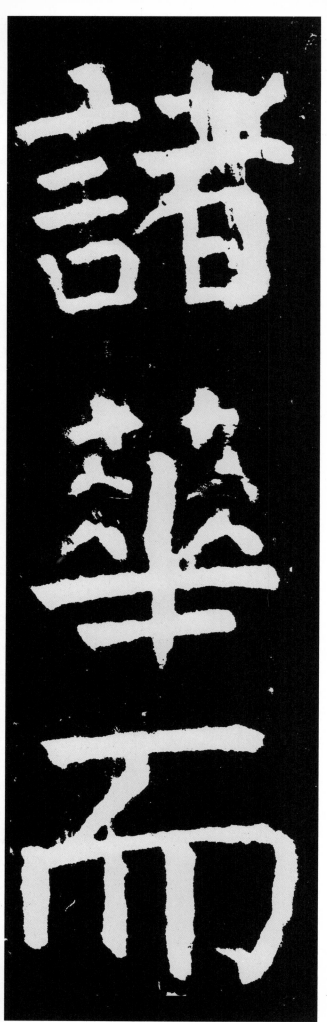

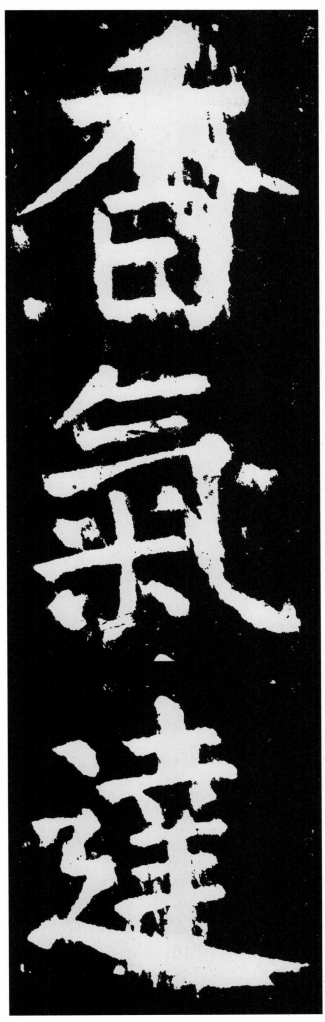

千禾香

ケ 气 氣

土 圡 幸 達

103

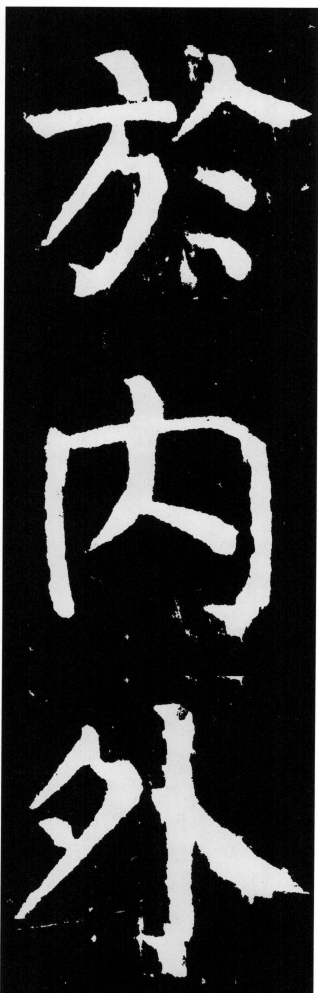

　方 於 於

口 内 内

夕 外 外

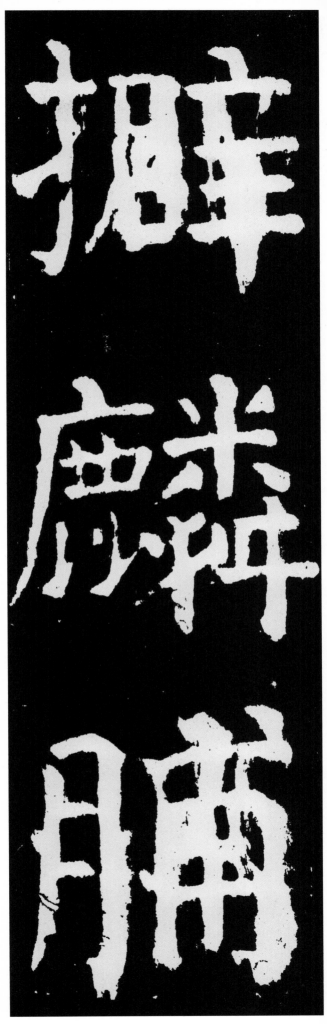

扌护招擗

庐唐麟麟

月胛脯

105

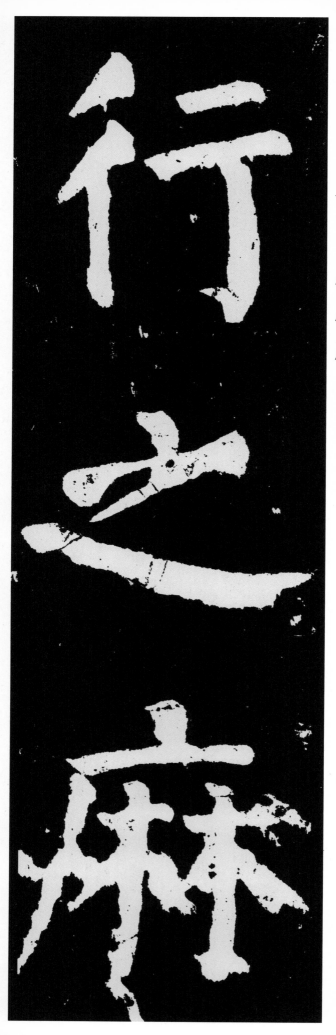

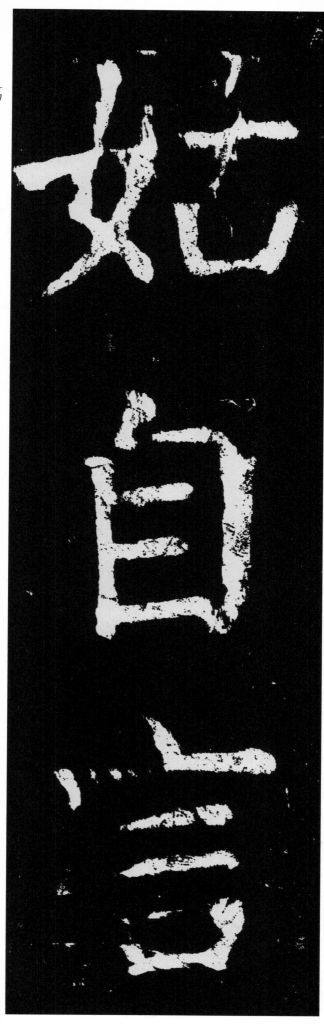

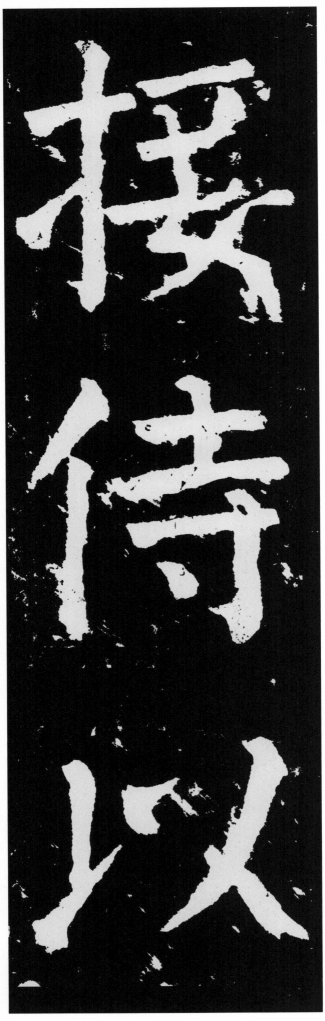

才扩接
亻仕侍
ㄴㄴ以

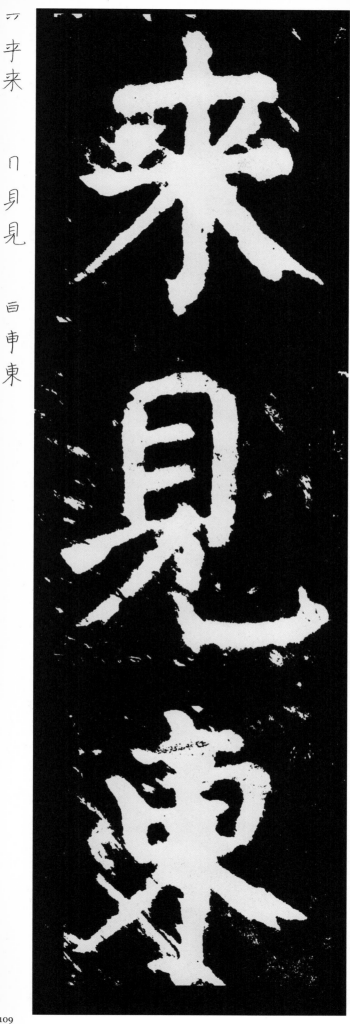

来
冖 平 来

见
冂 貝 見

東
百 車 東

109

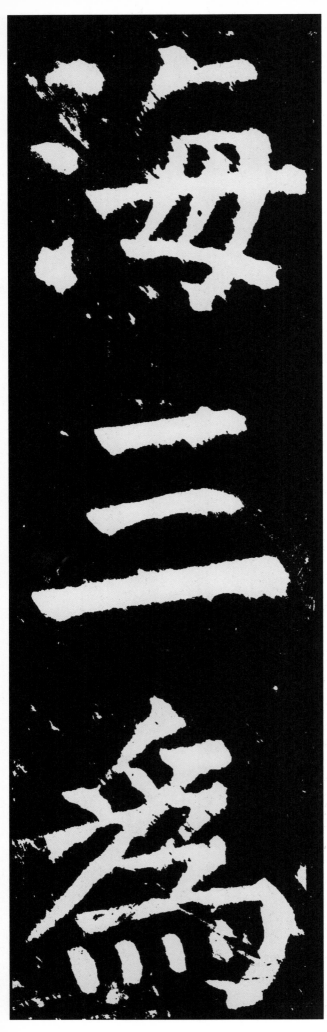

又

桑 桑

冂囲田

ノ门向

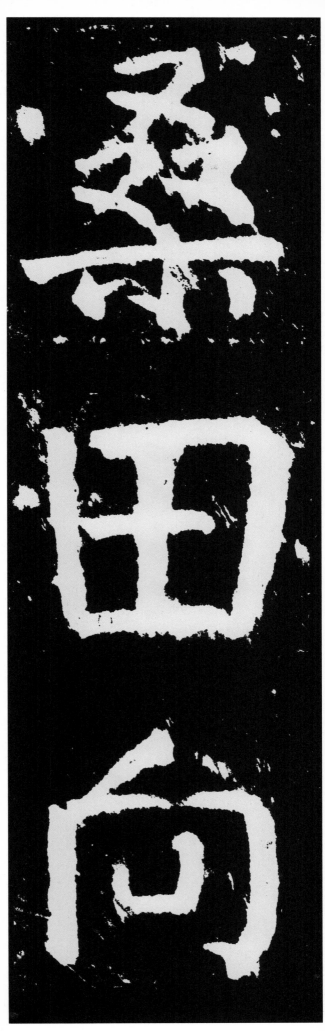

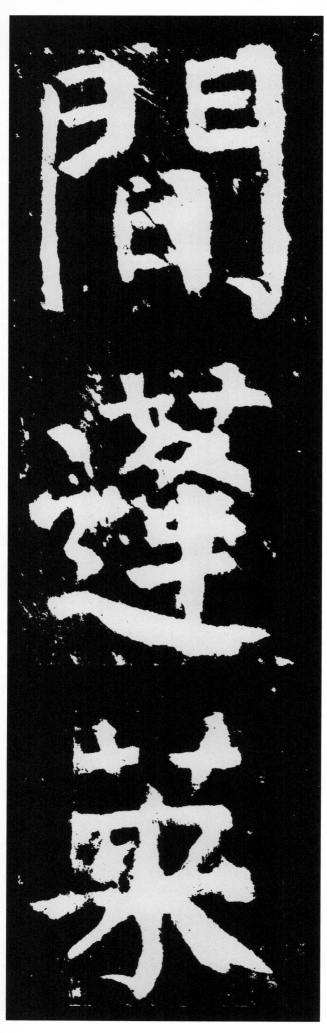

門 門 間

艿 莑 蓬

艹 苹 菜

間

蓬

菜

112

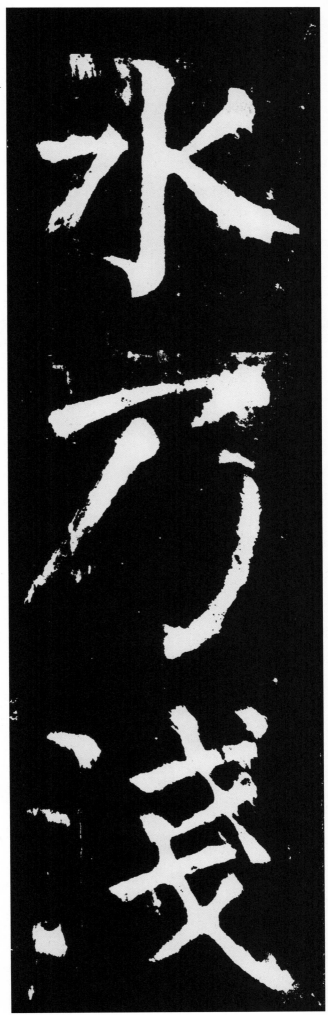

113

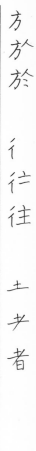

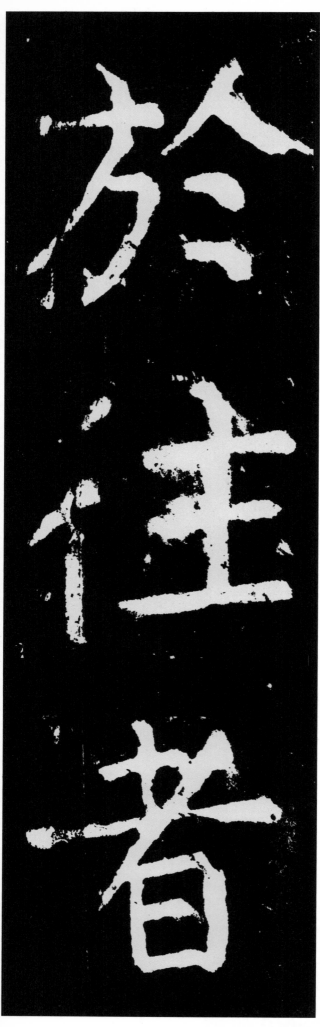

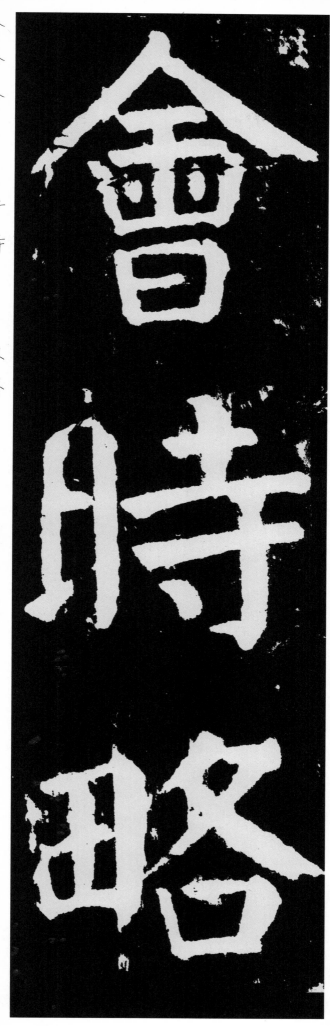

入會 會

日肚 時

田畋 略

115

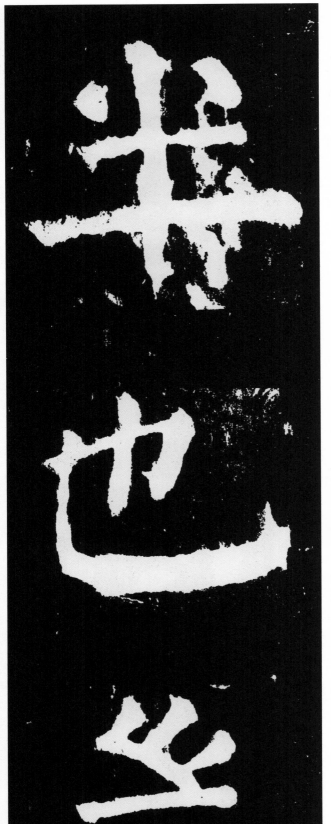

# 颜真卿（公元七〇九年至七八四年）

字清臣，汉族，唐京兆万年（今陕西西安）人，祖籍唐琅琊临沂（今山东临沂），杰出书法家。著有《吴兴集》、《卢州集》、《临川集》。颜真卿书写碑石极多，《颜真卿勤礼碑》端庄遒劲，雄伟健劲，《多宝塔碑》结构端庄整密，秀媚多姿；《麻姑仙坛记》，浑厚庄严，结构精悍，而饶有韵味，等等。他的楷书一反初唐书风，行以篆籀之笔，化瘦硬为丰腴雄浑，结体宽博而气势恢宏，骨力遒劲而气概凛然，这种风格也体现了大唐帝国繁盛的风度，并与他高尚的人格契合，是书法美与人格美完美结合的典例。他的书体被称为『颜体』，与柳公权并称『颜柳』，有『颜筋柳骨』之誉。

# 颜真卿麻姑仙坛记 简介

《麻姑仙坛记》全称《有唐抚州南城县麻姑山仙坛记》，是颜真卿楷书的代表作。该碑立于唐大历六年（七七一），颜真卿撰文并书，时年六十三。此碑传世拓本极少，其书气度开张，用笔时出『蚕头燕尾』，多有篆籀笔意。其结体因线条厚重，为了在字的中宫留出余白，不得不竭力向四周扩张，外拓的写法被推向极致。颜体楷书中，此《麻姑仙坛记》最为杰而著名。宋欧阳修评曰：『此记遒峻紧结，尤为精悍，笔画巨细皆有法，愈看愈佳，然后知非鲁公不能书也。』